KB141220

노 원 희

Nho, Won-Hee

Hexagon

한국현대미술선 013
노원희

2013년 01월 15일 초판 1쇄 발행

지은이 노원희
펴낸이 조기수
기 획 한국현대미술선 기획위원회
펴낸곳 출판회사 헥사곤 Hexagon Publishing Co.
등 록 제 2012-000044호
주 소 경기도 성남시 분당구 미금로 63, 304-2004호
전 화 070-7628-0888 / 010-3245-0008
이메일 3400k@hanmail.net

ISBN 978-89-98145-09-5
ISBN 978-89-966429-7-8 (세트)

노 원 희

Nho, Won-Hee

Hexagon
Korean Contemporary Art Book
한국현대미술선 013

차 례

● Works

● Text

상처와 연민
1977~1990

삶의 실상과 허상, 그 틈새를 읽는 연민의 시선 −노원희의 작품세계−

장미진 / 미술평론 미학

1. 이중 코드−발언과 침묵 사이

잘 알려져 있듯이 노원희는 70년대와 80년대 주로 '현실과 발언' 동인으로 활동하면서 독자적인 리얼리즘의 세계를 열어온 작가이다. 그동안 다양한 조형실험으로 변화를 추구해오면서도 그는 일관된 작가의식으로 삶의 저변과 이면을 응시하면서 '현실 발언'으로서의 미술이 지니는 가치를 천착해왔다. 리얼리즘의 세계 속에서도 주로 암시적인 어법으로 우리의 삶과 사회현실에 대해 말을 건네온 그의 작품들은 예술의지의 방향성이나 그 표현방식에서 볼 때 특유의 시선을 견지하고 있다.

이를테면 그의 작업에서 형상 및 이미지들은 침묵과 말 사이의 경계에 서 있다. 그러한 긴장관계, 즉 발언과 침묵 사이의 긴장 뿐 아니라 삶의 허실(虛實)의 틈새를 관조하는 연민의 시선을 느낄 수 있는 것이 이 작가 작업세계의 묘미이다. 작가는 현실 삶의 위기와 불안의 근거가 되는 사회적 문제들을 연민의 시각으로 바라보고 새롭게 환기시킴으로써 일상적인 삶의 덧없음에 오히려 무게와 의미를 실어준다. 그러나 또 다른 한편에서 보면 사회적 문제와 실존의 무거움을 특유의 희화(戱化)를 통해 가볍게 환치시키는 조형적 장치를 도모하고 있기도 하다. 이러한 '경계의 발언'이 지니는 이중 코드, 즉 다중상의 이미지연관과 다층적인 의미구조는 그의 전 작품에 일관된 일종의 해독되어야 할 암호로 작동하고 있다.

이 작가에게 있어 예술의 텍스트가 곧 삶이라고 한다면, 말을 건네면서 이미 말을 삼키고 있는 거대한 침묵을 대면시키는 그의 그림들은 또 다시 감지하고 읽어내야 할 관자들의 텍스트에 다름 아니다. 가족과 집, 일상의 살림살이가 품고 있는 사회현실, 반대로 사

이마 65,2x53cm 캔버스에 유화물감 1977

회현실과 그 구조가 투영되고 있는 개인적인 삶의 토포스(장소), 그리고 갈증의 대상인 모태(母胎)로서의 자연 등, 작가는 현실적인 이미지의 포치를 통해 '개체-가족-집-사회현실정황 구조'의 유기적인 연관성을 일관되게 환기시키고 있으며, 나아가 인간의 보편적인 삶의 조건에 대해 새삼 음미하게 한다. 그의 작업의 이같은 지향성은 역시 예민한 감수성으로 이루어내는 시 공간의 변용이나 매체의 다양한 활용 등을 통해 작가의 이념이 감각 속에 육화되어 표현되고 있는 점에서 더욱 돋보인다.

2. 예술의지-일상의 무게와 존재의 가벼움 사이

그의 지금까지의 작업여정을 돌아보면, 예술의지의 방향과 작업의 주 모티브는 일련의 정신적 필연성을 지니고 있음을 느낄 수 있다. 70, 80년대의 작품들은 당시의 암울했던 사회상황에 대한 치열한 작가의식이 배어 있다. 70년 말에서 80년대 초에 걸쳐 '현실과 발언' 동인의 활동이 시작되지만, 그 이전부터도 작가는 사회현실에 대한 인식을 실체화하는 작업에 전념한다. 비판적 리얼리즘의 지향성을 통해 발언의 힘이 느껴지면서도 작품의 저변에 특유의 여성적 감수성이 감지되는 작품들은 시대적 삶의 풍경들을 연민에 가득찬 시선으로 포착하고 있어 당시 서민들의 삶의 애환을 특유의 어법으로 전하고 있다.

이 시기에는 유채작업 뿐 아니라 정교한 세부묘사의 판화작업을 여러 점 선보이고 있는데, 예를들면 〈출소〉라는 제목의 동판화 작품에서는 감옥에서 옷보따리를 들고 나오는 한 가장과 손주를 데리고 마중나온 늙은 할아버지의 모습이 어둡고 높은 벽을 배경으로 정면에 묘사되고, 뒤쪽 한 모퉁이에는 불안한 모습으로 골목길을 힐끗거리는 한 남자의 뒷모습이 포치되어 있다. 41×53㎝의 공간이 스산한 그림자와 빛으로 엇갈리고 있고, 보자기에 든 옷가지들의 초라한 볼륨과 한 가족(여기에 부인의 모습은 없다)의 표정들은 그 시대 삶의 한 단면이면서, 또한 삶의 절망과 희망을 반영하는 심상공간으로 변용된다. 이러한 삶의 풍경조차 직설적인 메세지를 넘어 아련한 아픔과 여운을 전하고 있는데, 이는 시대의 상처를 자신의 상처로 느끼면서도 한 옆에 비껴서서 관망하고 있는 작

창 60.6x53.5cm 캔버스에 유화물감 1977

가의 예리한 자의식이 투영되고 있기 때문일 것이다.

　이밖에도 〈거리에서〉, 〈골목〉, 〈관망〉, 〈긴급뉴스〉, 〈나무〉, 〈묘지〉, 〈야근후〉 등, 시대의 암울한 풍경과 서민들의 애환을 묘사한 인상깊은 작품들이 많지만, 그 중에서도 〈파묻히는 사람들〉은 비판적 리얼리즘의 어투를 보다 초현실적이고 신비적인 발언양태로 변용시키고 있다. 화면의 전경에 흙더미와 웅덩이가 있고 흰 한복을 입은 여인이 서서히 흙 속에 파묻혀간다. 중경과 후경에도 흰 옷의 사람들이 상반신만 남은 채 땅 속으로 파묻혀가는 중이다. 여인의 머리부분은 오방색의 헝겊들이 매어 있는 나무뿌리모양으로 그려져있고, 청회색톤의 화면에는 음산한 바람이 느껴진다. 역시 초현실은 비현실이 아니라 현실보다 더 리얼한 현실이다. 당시 광주사태를 겪고난 후의 정신적 공황, 그것은 죽은 자나 산 자나 할 것없이 깊은 상처와 한으로 남아 있지만, 특히 '살아남은 자의 슬픔'이 각인된 이 그림은 처연한 느낌까지 든다.

　90년대 들어서 작가의 시선은 개인의 상투적인 일상이나 가족, 집 등으로 돌려진다. 한 사회의 가장 작은 단위를 통해 총체적인 사회적 삶의 속살을 드러내려는 시도이다. 그 중 오래 기억에 남는 작품 중에는 〈버드나무 아래서〉라는 제목의 그림이 있다. 화면의 전면에는 파헤쳐진 흙더미와 웅덩이가 있고, 중경에 우악스런 붉은 손의 포크레인 한 대가 서 있다. 그리고 후경에는 언덕과 버드나무 한 그루, 그 밑에 남녀 한 쌍이 밀회를 나누는 듯 실루엣으로 떠 있다. 유화물감을 비교적 투명하고 얇게 써서 비현실적인 공간감을 우려내는 것도 작가의 개성이지만, 나아가 작가는 형상이 거느리고 있는 침묵의 울림을 통해 메세지의 강렬함이 일종의 서정성 속으로 용해되어버리는 듯한 효과를 아우르고 있어 주목된다. 전경의 상채기투성이 흙더미 웅덩이에 비친 희뿌연 하늘과 구름, 연두빛 버드나무와 연인, 이러한 형상의 포치나 채색은 우악스런 포크레인의 이미지를 더욱 강하게 부각시키면서 인간과 자연 속에 여전히 거세당하지 않고 날것으로 남아 있는 생명과 사랑과 평화에 대한 염원을 절실하게 암시하고 있다.

　한 가족의 삶의 질곡을 한 화면에 축약해 보여주는 〈아이〉시리즈 작품, 당사주책의 이미지 해석을 빌어 현대인의 삶의 애환과 가족사를 그린 〈어머니〉 등의 작품들, 그리고

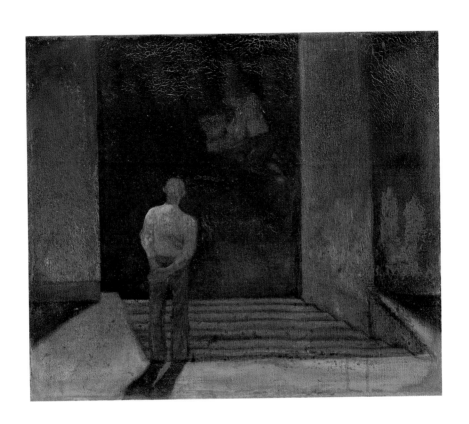

골목2 45.5x53cm 캔버스에 유화물감 1989

각종 영수증이나 시험지 등의 오브제 위에 드로잉으로 표현한 〈가족〉 연작들 등, 이 시기에는 다양한 조형이나 매체실험을 통해 표현의 여러 가능성과 변화를 모색하고 있다. 특히 모티브면에서 작가가 초점을 두고 있는 '집'은 사회나 환경의 변화 속에서 개인의 삶을 규제하는 단위로 해석되는 한편 현대사회에서의 마지막 남은 인간적인 행복의 이미지로 암시되고 있다. "작고 나지막하고 조촐한 작은 집들의 형상...그리고 집들의 조용한 건재"(작가노트)에 대한 작가의 인상이 당사주 책의 도상학의 구조를 빌어 표현되고 있다.

그 중 〈집-버드나무〉는 연두빛 배경의 공간 속에 담장과 스레트 차양이 있는 낮으막한 집 한 채 떠 있는 광경으로 표현되고 있다. 흰색과 회색톤의 집과 그 뒤에 집의 역사와 연륜을 말해주는 연두빛 큰 버드나무 한 그루, 그게 다인 이 그림은 시대와 사회의 질곡 속에서도 살아남아 삶을 영위해온 서민들의 삶의 증언과도 같이 여겨진다. 그들의 따뜻한 보금자리 역할을 했을 집들이 이제는 철거되고 아파트로 변하고 있다. 집들도 역마살을 겪고 떠돌고 있는 운명이다. 이 그림은 일부 서민의 삶 뿐 아니라 작가 자신과 우리 현대인들 모두의 고향상실과 유랑의 심리상태를 은유하고 있기도 하다.

2000년대 들어 사회적인 문제에 더 깊이 눈을 돌리고 있으면서도 작가는 여전히 개인의 일상과 개체적 삶의 저변을 통해 인간 삶의 보편적인 속성에 대하여 말을 건네고 있다. 〈오래된 살림살이〉는 화면 가득 설겆이 물통, 양푼, 냄비, 기름병, 부엌칼, 후라이팬, 막대걸레 등속에다 수북이 밥 한 술이 담겨 있는 수저와 사람의 두 다리가 거꾸로 배치되어 있다. 그 오래된 살림살이의 애환과 신명을 거느려왔을 건강한 두 다리는 역시 삶의 증언과도 같다. 이 그림은 삶의 풍경을 그리는 작가의 감각과 연륜을 여실히 드러내는 작품이기도 하다.

이처럼 그의 그림들은 상투적인 일상을 통해 오히려 삶의 무게를 확인케 하고, 또 한편에서 형벌처럼 삶이 지고 있는 무거운 존재의 중량을 유쾌한 은유를 통해 덜어내주기도 한다.

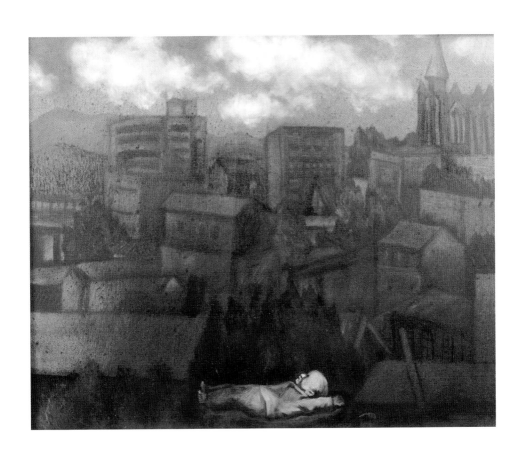

도시 60.6x72.7cm 캔버스에 유화물감 1980

3. 조용한 반란의 어법—존재하면서 존재하지 않는 장소, 그리고 시간의 투명성

위에서 살펴본 바와같은 이념적 지향을 구현하기 위해 작가는 다양한 표현방법을 구사하고 있다. 캔버스에 유채 작업이 주종을 이루고 있지만, 그러한 속에서도 새로운 매체 모색을 보여주고 있고, 이념에 따른 형상화의 여러 가능성을 탐색해오고 있다. 그러나 많은 작가들이 캔버스회화의 한계를 이야기하며 설치작업 등으로 전환할 때도 이 작가는 흔들림없이 주로 캔버스와 유화물감에 천착하여 특유의 작풍을 일구어왔다. 그리고 유화물감의 마티에르 효과보다는 오히려 물감을 얇고 투명하게 씀으로써 새로운 공간감과 시간성을 환기시키고 있는 점도 주목할 만하다.

회화예술의 깊이와 가능성을 새롭게 보여주는 여러 작품들 가운데서도 〈공원 2〉(1987년 작)와 〈사라지는 모습〉(2001년), 〈홍수〉(2002년) 등은 조용한 반란의 어법을 대변한다. 그 속에서 화면속의 공간은 존재하지만 존재하지 않는 장소가 되기도 하고, 때로는 존재하지 않지만 리얼하게 존재하는 공간으로도 환치된다. 그 위에 느리고 또 빠르게 거역할 수 없이 흘러가는 시간의 투명성이 투영되고 있어 회화적 발언의 깊이를 새삼 느끼게 한다.

〈공원 2〉에서 작가는 유화 액자 속에 또 다른 사진 액자 하나를 그려넣는다. 회갈색 톤의 스산하고 인적없는 공원풍경은 꿈 속의 장면처럼 스치는 듯한 붓터치와 색감으로 몽환적으로 표현되어 있다. 그 위에 사진 액자, 실제의 흑백사진과 칼러사진 속의 단란한 연인과 가족들의 모습이 '그 한 때'의 추억과 기억을 상기시킨다. 그 때의 장소는 역시 존재하지 않고, 그 위에 시간의 흔적이 상흔처럼 느껴진다. 현실과 비현실 사이, 삶의 실상과 허상 사이, 역사와 그 뒤안길 사이, 그 틈새를 바라보는 작가의 연민어린 시선을 통해 우리는 비로소 진정한 현실을 본다.

〈사라지는 모습〉에서는 산업사회의 도시와 자연을 배경으로 우리 속에 가속화되어가는 시간의 상대적 속도감과 변화의 위기감, 마지막 출구를 찾고 몸을 감추어보려하지만, 결국은 노출될 수밖에 없는 현대인의 절박한 심리적 공황을 특유의 은유로 표현하고 있다. 화면 전경의 녹색숲과 그 속으로 황급히 몸을 숨기는 청년의 다급한 동작, 배경에 어

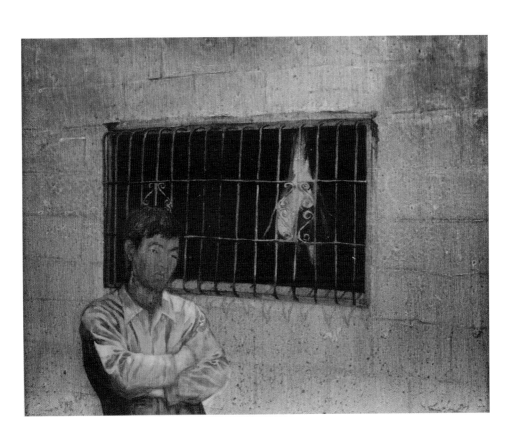

창문 53.5x65.5cm 캔버스에 유화물감 1980

둡고 희미하게 떠 있는 콘크리트 더미의 아파트들, 어둠은 아무래도 금방 숲과 청년을 빨아들여 삼켜버릴 것 같다. 역시 정신적 가치와 환경파괴가 동시에 이루어지고 있는 현대사회의 공범세력은 너무도 위압적이다. 여기서도 작가의 시선은 상처받기 쉬운 약자의 감성에 가 닿아 있다.

〈홍수〉는 하늘과 구름이 화면의 반 이상을 차지하고 있는 화포 속에 양은 대야가 놓여 있고, 반나마 물이 담긴 그 속에 집이 한 채 떠 있으며, 그 지붕 위에 한 사람이 비를 맞으며 웅크리고 서 있는 그림이다. 여기서 양은대야는 삶의 한 장소이고, 존재하면서 존재하지 않는 공간, 역으로는 존재하지 않으면서 존재하는 장소이다. 하늘에는 아직 검은 구름이 몰려들고 있고, 양은대야 속에 떠 있는 집과 사람은 불안하기 짝이 없다. 작가는 홍수라는 물의 재난을 빌어 어떤 삶의 상황을 일종의 알레고리로 변안하고 있다. 여기서 화면의 2차원 공간은 물리적인 공간의 차원을 넘어 '정신의 불랙홀'과 같은 상황까지도 암시하면서 불안과 위기, 소외의 심리적인 시 공간 차원으로 변용된다. 이러한 조형적 장치들이 지극히 단아하게 감행되고 있는 점 또한 작가의 조용한 반란이다.

캔버스회화가 아닌 새로운 매체 작업 중에는 〈가족〉시리즈 작품들이 오래 기억에 남는다. 집으로 날아드는 각종의 종이들, 각종 영수증과 고지서, 학습지, 신문지, 관리비부과기준표, 또는 아이들의 시험지 등을 짜깁기로 이어붙친 바탕 위에 여러 유형의 가족들의 모습을 드로잉한 작업이다. 일상은 지극히 상투적이면서도 엄연하다. 그 부과물들 속에 가족들의 개체적인 삶과 사회적인 삶의 흔적들이 날줄과 씨줄처럼 얽혀 있다. 사회 경제적인 혼란 속에서 가정마저 해체의 위기를 맞을 수밖에 없었던 90년대 말의 상황을 암시적으로 발언하고 있지만, 여기서도 형식실험의 정신적 필연성과 함께 조형에 있어서의 조용한 반란이 감지된다. 개인과 사회가 엇물리는 장으로서의 가족의 의미가 무거운만큼, 작가는 종이 오브제를 콜라쥬한 바탕 위에 가족의 윤곽을 가볍게 드로잉으로 처리하고 있다. 그러나 삶을 읽어내는 데 있어 이러한 가벼움이 오히려 더 큰 중량감으로 다가오게 하는 역공법(逆攻法) 또한 이 작가의 묘수(妙手)이다.

또한 트레이싱지 위에 한 두 줄짜리 신문 광고의 '일수', '어음 쓸 분', '침식제공 나라시

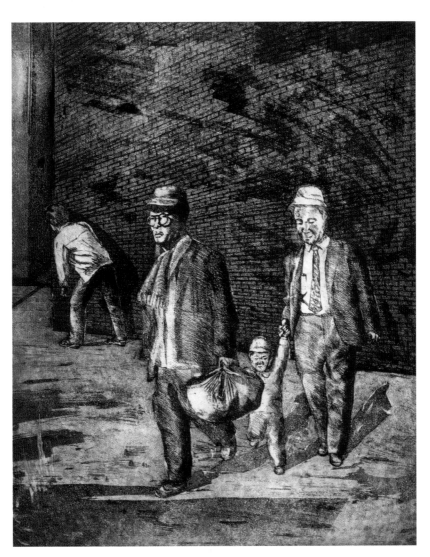

출소 48.5x38cm 동판화 1981

구함' 등의 문구들을 오려 콜라쥬함으로써 인물상들을 묘사하고 있는 〈실직1,2〉와 같은 작품들 또한 이념과 매체가 하나로 용해되어 있는 작품들이다.

4. 떠도는 집, 실존의 토포스(Topos)

작가는 〈조용한 동네〉라는 제목을 붙친다. 도시의 낯선 주거공간들과 '유랑'의 심리적 상황을 보여주려고 우리의 손을 끌어 자신의 그림 앞에 세워놓고는 그렇게 '조용한' 집들을 바라보라고 한다. 회색 하늘을 배경으로 암갈색 톤의 아파트 촌이 그려져 있고, 한 사람도 보이지 않는다. 다만 길 옆의 표지판과 큰 나무 작은 나무 한 쌍이 동네 앞을 지키고 있 다. 큰 나무 역시 암갈색으로 그려져 있지만, 마치도 어미 자식과 같은 작은 나무는 그래도 꽃을 피우고 서 있다. 서술하자면 이 작품도 이것이 전부인 그림이다. 이 단아한 그림은 그러나 우리의 뒤통수를 치며 놀라게 한다. 이러한 풍경은 현실공간에서 만날 수 있는 재개발 아파트 지대의 괴기스런 한 정경일수도 있지만, 이 작품의 서사는 그리 간단치 않은 듯하다. 여기에 우리들 삶의 자리, 실존의 토포스에 대한 의문이 내걸려 있고, 절망과 희망, 부정과 긍정의 반문이 가로놓여 있다. 떠도는 집의 이마쥬와 현대의 유랑민들, 작가는 우리의 삶의 자리(토포스), 즉 그 실존적 자화상을 대면케하면서, 그러나 다음 세대의 변화와 행복을 다시 살아오르는 작은 나무 한 그루로 예시해놓고 있다.

80년대의 살벌한 상황에서 붓을 무기삼아 서민들의 삶의 정황을 대변해온 작가로서 그는 다음과 같이 말한 적 있다: "…미술이론의 운동이 날카로워질수록 나는 흔들린다. 정서적 반동을 겪는다. 나는 내 안과 밖으로 회의의 눈길을 보내게 된다. '강고한' 이론체계와 목적론을 자신있게 장악한 그림은 불가능한 것일까. 흔들리고 불안해하며 강하기도 약하기도 한 모순투성이의 인간들이 갖는 인생의 정서와 변혁에 대한 열망과 예감을 종합시키는 것, 그것이 내 그림의 변화의 원천이자 희망이다"(작가노트). 역시 그는 흔들리고 불안하며 강하기도 약하기도 한 현대인들의 정서를 진솔하게 대면케 하면서도 새로운 변혁의 예감을 형상화하려 꿈꾸는 작가이다. 또한 그는 삶이 상투성에서 벗어나는 길은 총체적 삶의 현실 속에서 행복이 어떤 방식으로 존재해야 하는가를 물어야 한다고 보

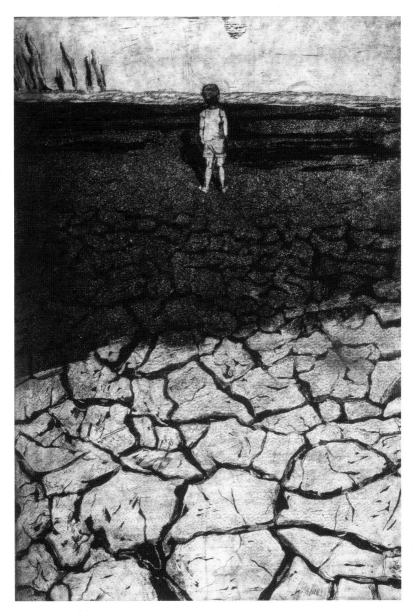

가뭄 48x36cm 동판화 1980

고, 미술은 이에 대하여 무엇을 말할 수 있을 것인가를 일관되게 자문해온 작가이다.

그의 화면에는 버드나무가 많이 등장한다. 가장 먼저 물기를 올려 연두빛 잎으로 봄을 말하는 부드러운 가지들이 자주 세필의 흔적으로 떠올려진다. 집과 함께 그려진 나무들은 크기만큼 집의 세월을 대변하고, 또한 척박한 삶의 등을 받쳐주며 삶에 물기를 대주는 자연의 상징이기도 하다. 현대적 삶의 부조리와 모순 속에서도 갈증과 희망을 대변하는 나무의 이미지는 역시 삶에 대한 작가의 지향점, 부정을 통한 대긍정을 암시한다.

무엇보다도 이 작가의 작품들이 지니는 예술적 가치는 과장되지 않고 담담하면서도 정곡을 찌르고, 일상적인 삶의 풍경과 그 외피를 묘사하는 듯하면서도 삶의 속살을 헤집어 보여준다는 데 있다. 정신의 깊은 살(肉)이 감각에 와 닿는 그런 그림들, 이 시대 이만한 작가를 가지고 있다는 것 자체가 미술의 희망이다. 특히 귀한 선배와 벗으로서 내 가까이에 살고 있는 것도 고맙다.

(2006. 노원희작품전 "남아있는 풍경"도록에서 전재)

Won Hee Nho, Paintings

Roser M. Buergel
(Artistic Director, Garden of Learning/ Busan Biennale 2012)

Won Hee Nho puts her considerable painterly skills in the service of a figurative language that has its main roots in the late 1970s. Negating the desperate elitism or aloofness that shaped the attitudes of Korea's modernist avant-garde during the Park era and after, she crafted a kind of realism that could both articulate the political and existential concerns of the common people, including the artist herself, and match these anxieties, A member of the activist artist group "Reality and Utterance", which aligned itself with pro-democratic forces in Korea in the 1980s and thus helped establish the Minjung Art movement, Nho's paintings generally make use of mass media-imagery or deeply ingrained Korean symbols, but also convey a strong sense of eerie atmosphere. Her famous street scenes from the early 1980s are an example of this. "Garden of Learning" makes room for what could be considered a small retrospective of Nho's work, including a recent series of small-scale paintings inspired mostly by popular mythology. Painted in a manner that is straightforward and casual, rough and overtly direct, her treatment of those subjects foregrounds their utterbanality, even absurdity. But the artist's gaze is not at all cynical or eager to expose, for example, a youngwoman's claim to be fashionable and sexy. Nho's gaze is sober and full of humor - not only in relation to her subjects but also with regard to her own understanding of painting as a practice. Every painting is thus a testing ground for art's claim to truthfulness and for the riches of a popular mythology that lies buried under the precious waste of commodity culture.

Another feature of Nho's painting is her use of montage, as we see in the painting that juxtaposes an image of a couple with that of a Korean house. A thin, grayish layer covers the entire canvas. The young couple is wearing fine clothes - the man a black suit and the woman a traditional Korean costume. But while the couple is meticulously rendered in a subdued, but stil polychromatic palette, the traditional house is monochrome and sketch-like. Despite their elegant attire, the graininess of the canvas makes the couple appear dirty. Indeed, the way they are painted speaks as much of the extraordinary effort that goes into their beautiful appearance as it does the appearance itself. Posing in his black suit and embracing his wife, the man seems very much a factory worker in disguise. You almost smell his sweat. Of course, this remains ghost-like, or conceptual. Nevertheless, given the thousands of high-rises built to shelter the army of peasants-cum-factory workers needed to fuel the country's rapid economic development, it is equally evident that this kind of dream house belongs to an altogether different Korea, Fascinatingly, Nho makes no effort to align the couple with the house; her montage simply exposes irreconcilable elements, which she leaves floating on a piece of painted canvas.

Text : www.gardenoflearning.info

〈거리에서〉(1980)는 바로 이 시기의 작품들 중 노원희의 위에서 말한 특징이 가장 잘 드러나는 작품이다. 작품의 소재는 흔히 길거리에서 발견되는 '야바위'꾼들의 놀이에 모여있는 사람들의 모습이다. 거리는 비어 있으며 한낮의 무심한 햇빛을 받아 권태 이상의 괴괴함을 드러내고 있다. 실업자를 연상시키는 사람들은 엉거주춤하게 또는 방관적으로 그러나 어쩔 수 없는 흥미를 느끼면서 놀이에 빨려들어가고 있다. 하지만 중요한 것은 이들을 묶어놓고 있는 힘이다. 구경을 그만두고 떠나는 사람의 뒷모습은 아무런 다른 새로움도 보장되지 않는 듯한 저 멀리 거리 끝으로 그저 나아가는 희망없는 자의 무력함을 알려주고 있다. 이 작품이 단순히 '소외'라는 용어로 표현될 수 없는 구체성을 지니고 있다는 점은 분명하다. 작가는 언뜻 지나치는 일상의 평범한 상황을 예민하게 포착하여 그 상황이 갖는 미처 잡혀지지 않던 그러나 우리의 삶 전체를 을리는 의미를 상황의 독특한 재구성을 통해 건져올린다.

〈성완경 . 이영욱, 상처, 연민의 시각 그리고 리얼리즘, 현대작가선3, 도서출판 학고재, 1991,76쪽 〉

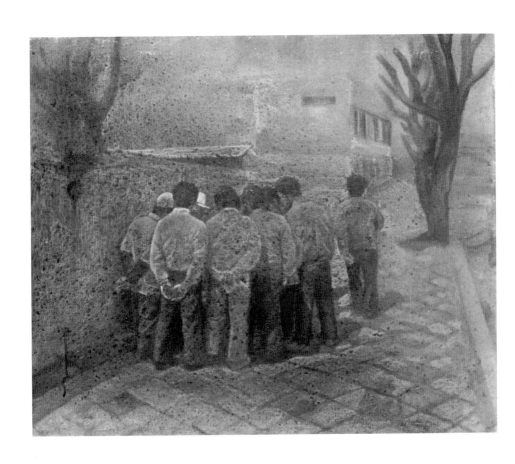

거리에서 60.6x72.7cm 캔버스에 유화물감 1980

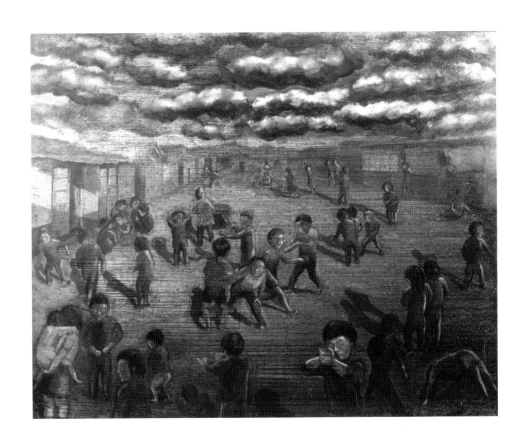

한길 130.3x162.1cm 캔버스에 유화물감 1980

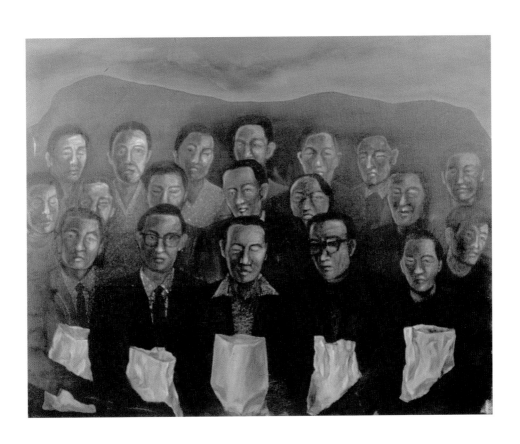

기념촬영 130.3x162.1cm 캔버스에 유화물감 1980

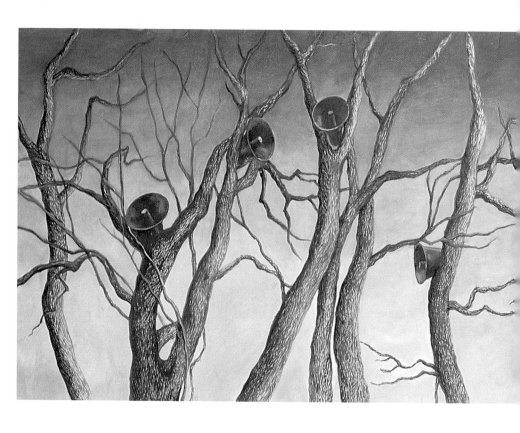

뒷모습의 사내들

이 화가가 내놓은 화폭 속에서 인물의 자리는 특이하다. 전경을 가득 채우며 관객의 시선을 막아서거나, 균형잡힌 화면의 중심부를 차지하면서 구심점 역할을 하는 경우도 드물다. 인물은 비틀거리면서 등을 돌려 원경 속으로 발길을 옮긴다. 〈회귀〉를 비롯한 여러 주제에서 사내들은 종종 기우뚱한 화면의 균형을 잡아보려는 듯이, 등을 보이며 걸

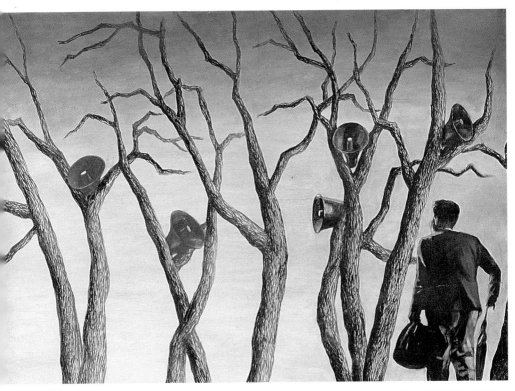

나무(부분-좌) 80x440cm 종이에 유화물감 1982

어들어간다. 그는 어지러운 세상의 한복판에 있슴에 틀림없다. 그가 걸어 들어가는 그림 속의 저편이나 화가의 시각이 닿지 않는 지평을 넘어 그 화폭의 틀 밖으로 향하는 저쪽 의 세상은 미래를 기약하지 않는다.

〈정진국, 한여름 밤의 꿈, 노원희작품도록, 2006, 17쪽〉

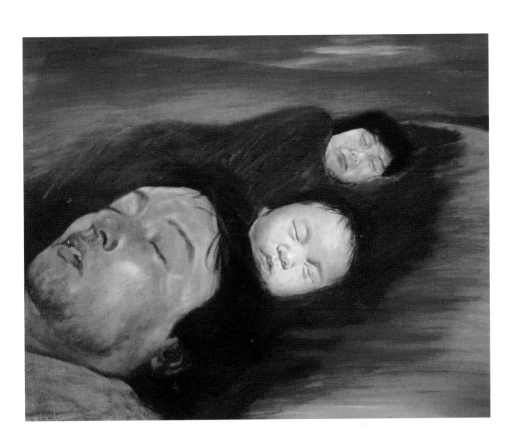

가족3 53x65.2cm 캔버스에 유화물감 1986

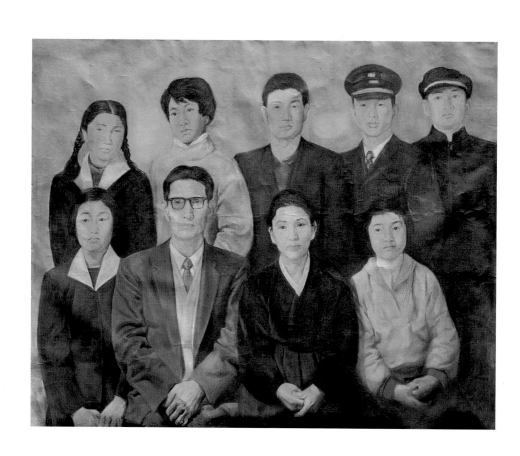

가족2 130.3x 162.7cm 캔버스에 유화물감 1986

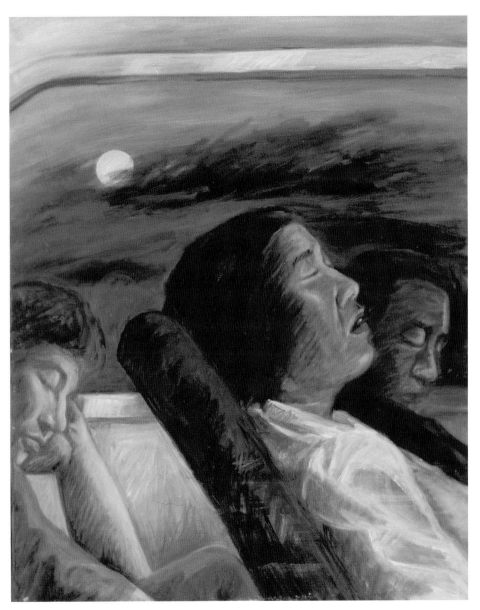

귀성 90.9x72.7cm 캔버스에 아크릴릭 물감 1986

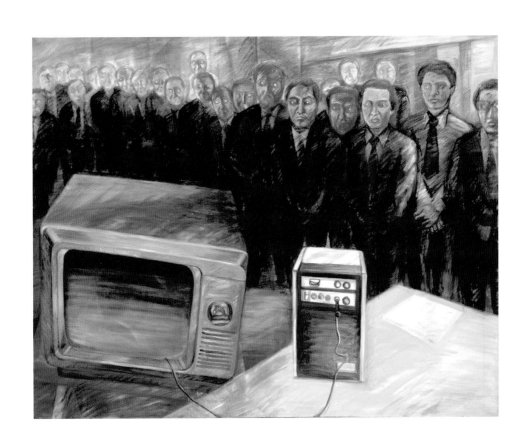

긴급뉴스 130.3x162.1cm 캔버스에 아크릴릭물감 1986

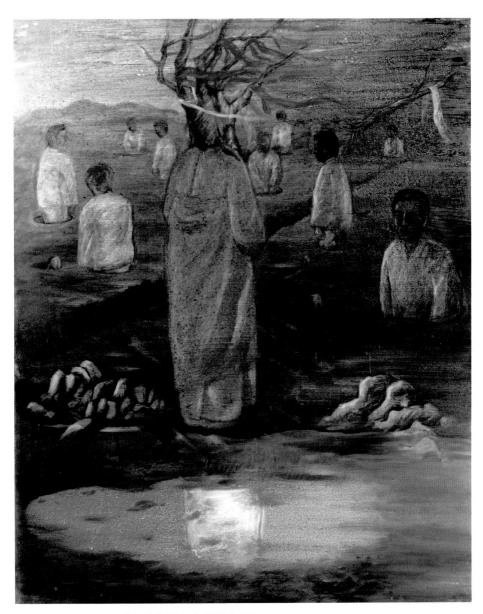

파묻히는 사람들 130.3x62.1cm 캔버스에 유화물감+아크릴릭물감 1986

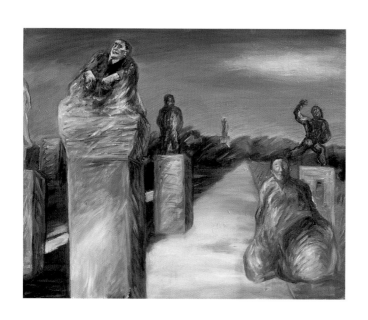

공원1 캔버스에 유화물감 45.5x 53cm 캔버스에 유화물감 1986

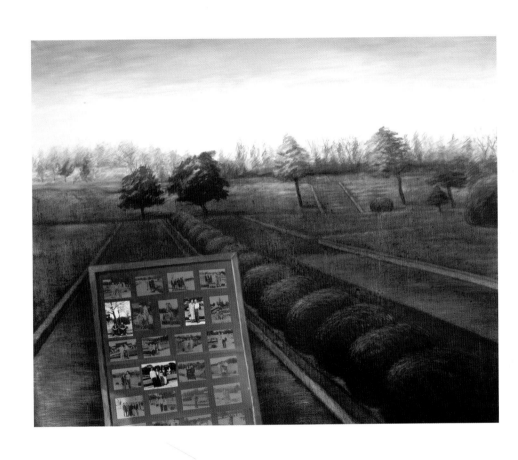

공원2 130.3x162.1cm 캔버스에 아크릴릭물감+유화물감 1987

그의 작품들에서 항상 느껴지는 것은 그가 끊임없이 주변의 삶 그리고 그들과 같이 살아 가는 자신의 삶의 일상적 풍경을 응시하고 있으며 어떤 작가적 야심이 아니라 자연스럽 게 솟아나는 타인의 삶에 대한 자기일치를 통해서 그러한 삶의 갈피에 숨겨져 있는 모든 이야기를 즉 삶의 긍지와 작은 행복, 고통과 스산함, 기쁨과 상처 등 모든 인간사의 작은 흔적들을 거의 본능적으로 자기의 것으로 만드는 독특한 능력을 가지고 있다는 점이다.

〈성완경 . 이영욱, 상처, 연민의 시각 그리고 리얼리즘, 현대작가선3, 도서출판 학고재, 1991, 75쪽〉

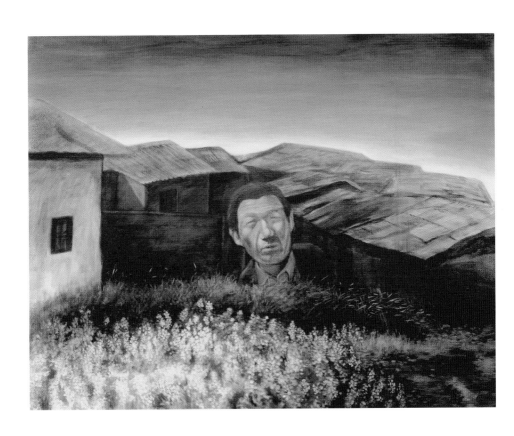

작은 풀밭 90.9x116.7cm 캔버스에 아크릴릭물감+유화물감 1987

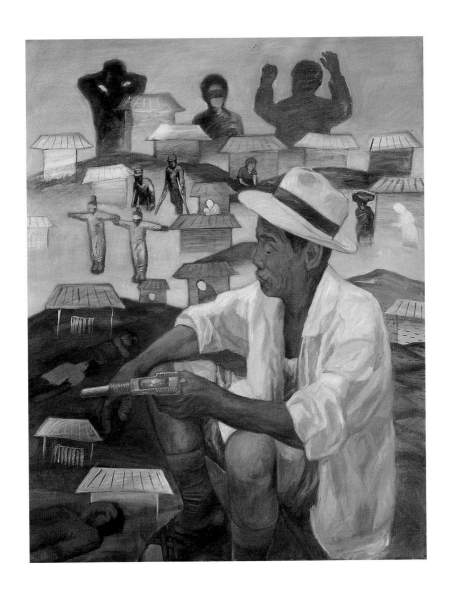

총이야기 116.7x 90.9cm 캔버스에 아크릴릭 물감 1989

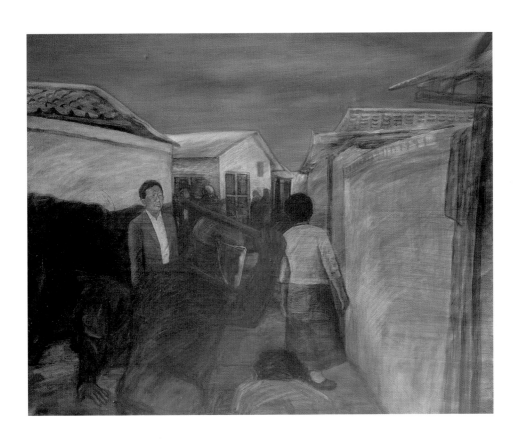

골목2　130.3x162.1cm 캔버스에 유화물감+아크릴릭물감 1989

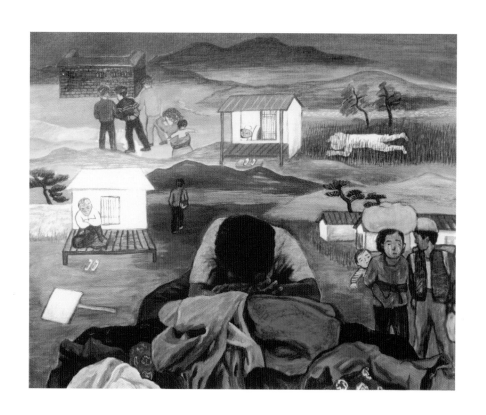

피곤 45.5x53cm 캔버스에 아크릴릭물감 1989

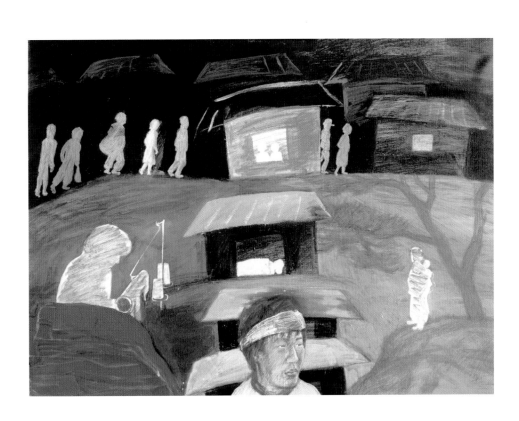

밤길 60.6x72.7cm 캔버스에 아크릴릭물감 1990

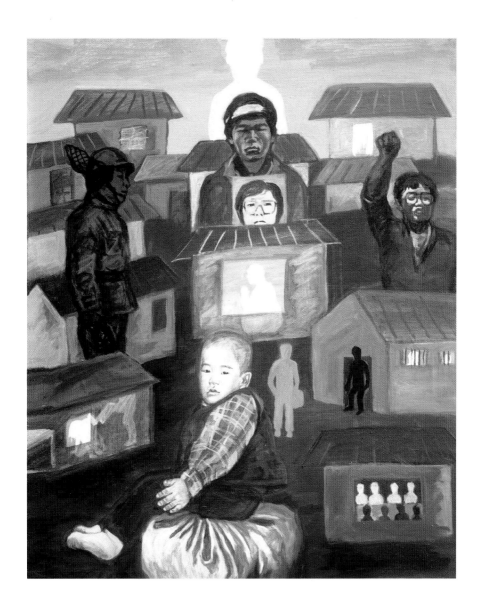

아이2 65.2x53cm 캔버스에 아크릴릭물감 1990

버드나무

 다른 이름 모를 큰 나무들보다 월등하게 자주 화면에 등장하는 버드나무는 화가가 어려서부터 늘 친근하게 보아왔던 나무라고 한다. 정자 곁이나 못가에서나 장터와 길가에서 버드나무는 오래 전부터 우리 곁에 서 있었다. 숲을 이루거나 후원을 꾸미기보다 눈에 잘 띄는 곳에 혼자 시원한 가지를 늘어뜨리고 서 있곤 한다. (중략)

 여기 그림들에서 버드나무는, 흙구덩이를 파헤치는 중장비 곁에서 이 땅을 지키고, 쑥스런 애인의 밀회를 은폐해주면서 서정적 기운과 시적 정취를 화면에 퍼뜨리고 고취시킨다.

허탈한 〈무소식〉에서도 수취인 불명의 낙인이 찍힌 그 주인 없는 집을 지키는 것도 버드나무다.

 굳이 현대미술의 광신도들이 그렇게 말하듯이 가장 평범한 것을 비범한 것으로 바꾸는 재주같은 것이 화가의 관심거리는 못될 것이다. 가장 평범한 것이 그 범용성 속에서 자신을 온전히 지키도록, 또 화려한 구경거리로서가 아니라 범용성이 곧 위엄이라는 점을 인준하는 거대한 술이 달린 지팡이로 지상에 꽂아두듯이, 화가는 버드나무를 심는다.

〈정진국, 한여름 밤의 꿈, 노원희작품도록, 2006, 21쪽〉

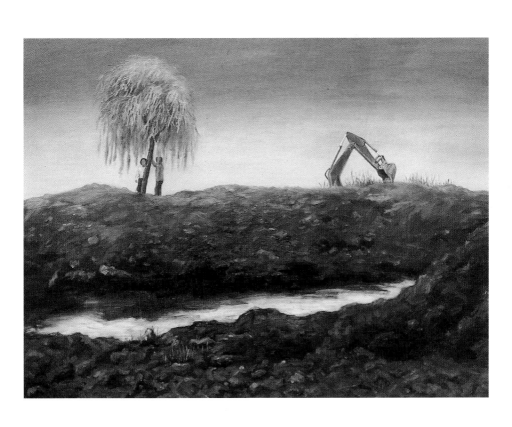

버드나무아래서 90.9x116.7cm 캔버스에 아크릴릭물감+유화물감 1990

공단부근 53x65.2cm 캔버스에 아크릴릭 물감 1990

어머니 116.7 x 90.9cm 캔버스에 아크릴릭물감,연필 1990

버드나무 한 그루, 기와집 한 채
1991~2004

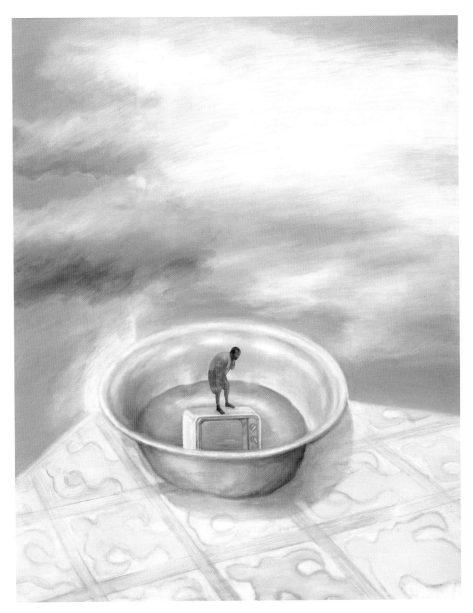

비 116.7x90.9cm 캔버스에 아크릴릭물감 1991

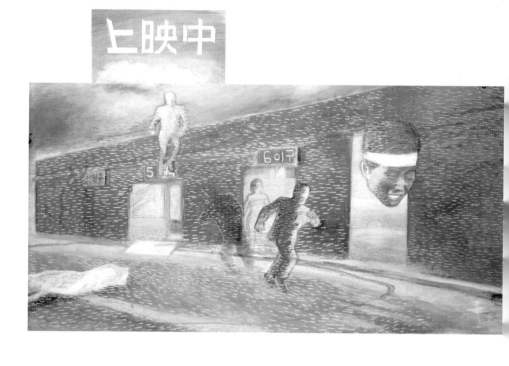

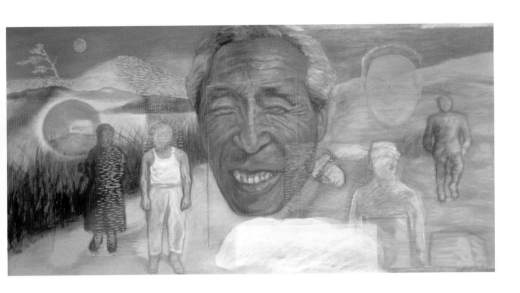

상영중 90x180cm 합판에 아크릴릭물감 1992

역마살

 1990년대 전반을 수놓은 〈역마살〉연작은 굵직한 사회적 화제에서 다소 섬세한 일상의 화제로 옮겨가기 위해 맨 처음 건넌 징검다리였을까? 이 연작은 만남과 헤어짐, 얻은 것과 잃은 것에 대한 누대의 격언에 귀를 기울이기도 하지만, 그 행간에서 강산과, 울부짖는 나무와, 허물어진 흙담집과, 주름진 사람들의 초상에 깃들었던 전통적 삶과 가치는 구천을 떠돈다. 민중전통에 뿌리를 둔 인물과 소품도 곧이곧대로 인용된다. 당사주책 속의 갓을 쓴 총각과 도식화된 인물의 인용, 탑의 형상이나 경대와 거울에 커다랗게 떠오른 아주머니의 모습은 과거와 현재가 맞물려 돌아가는 상상의 장치를 도와주는 효과적 소품이다. 또 그림 아래 글들이 세로로 적힌 경구들은 그림의 간저화법으로 다 할 수 없는 직접화법에 호소한다.

〈역마살〉연작과 더불어 영적인 분위기를 암시하려는 듯이 인물과 사물을 감싸는 공간은 무한한 규모로 훨씬 넓고 넉넉해졌다. 이런 넓은 공간과 대비되는 작고 섬세한 존재의 배치는 그 이전의 복잡하게 얽힌 구조와 일정한 단절을 보여준다.

〈정진국, 한여름 밤의 꿈, 노원희작품도록, 2006, 19쪽〉

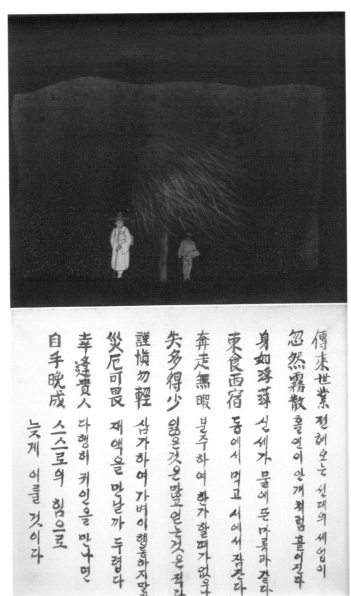

역마살-방랑 75.5x45.5cm 캔버스에 오일칼라 1992

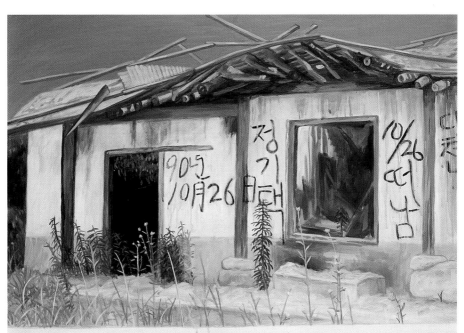

역마살―수몰 116.7x90.9cm 캔버스에 아크릴릭 물감 1994

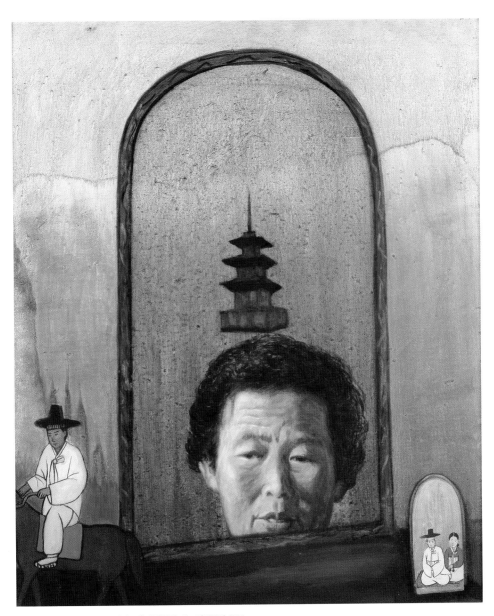

역마살-부부1 72.7x60.6cm 캔버스에 유화물감+아크릴릭물감 1994

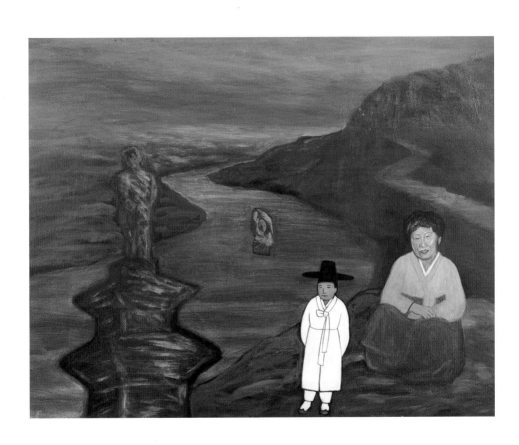

역마살-부부2 60.6x72.7cm 캔버스에 아크릴릭물감 1995

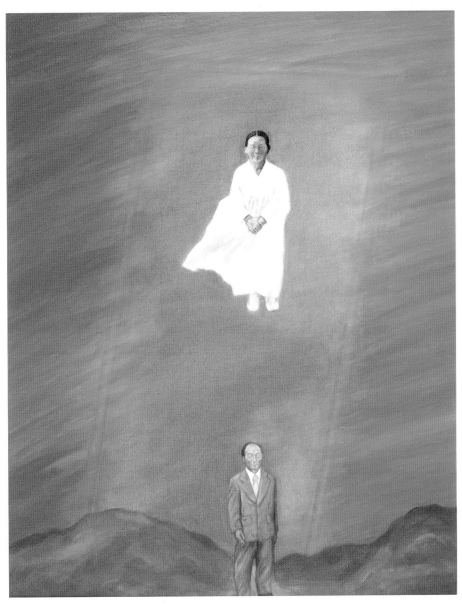

역마살-어머니 90.9x72.7cm 캔버스에 아크릴릭물감 1995

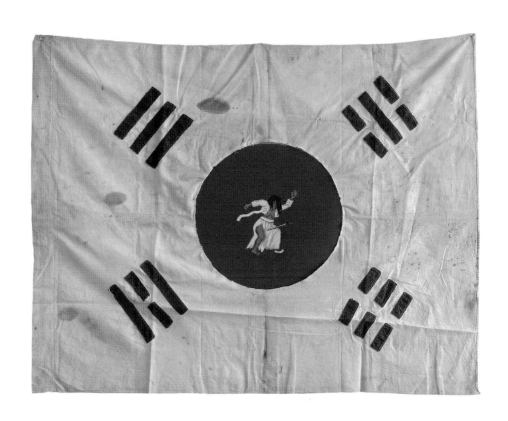

태극무 76x97cm 수제 태극기+종이에 아크릴릭 물감 1994

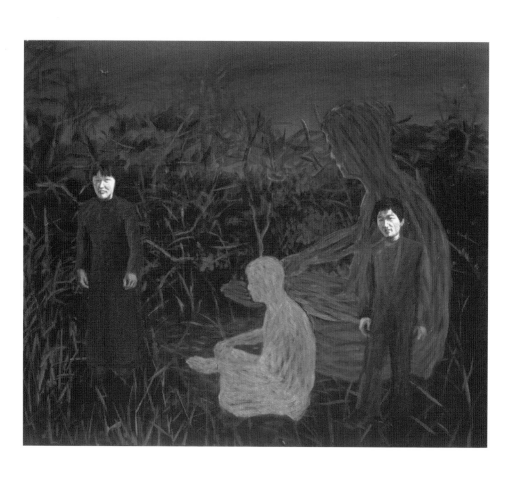

부부 60.6x72.7cm 캔버스에 아크릴릭물감 1998

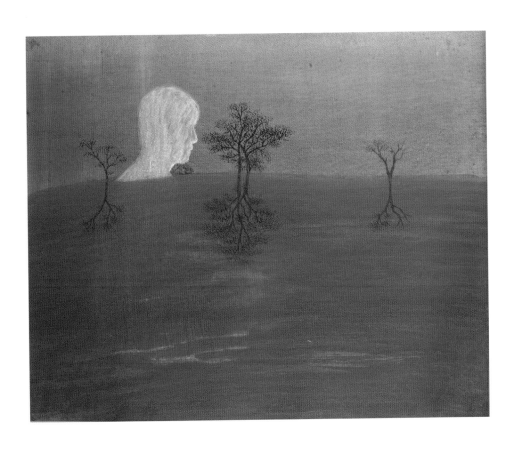

'96 그림자2 90.9x116.7cm 캔버스에 유화물감 1996

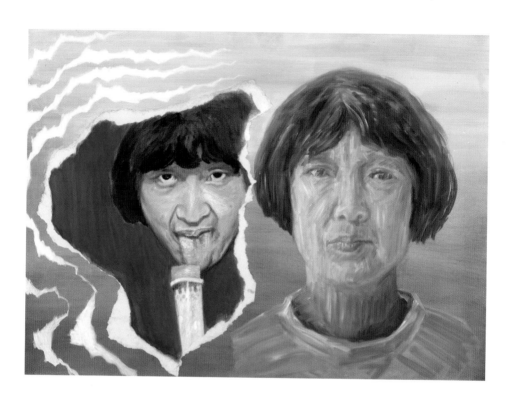

'95 자화상1 62x88cm 종이에 아크릴릭물감 1995

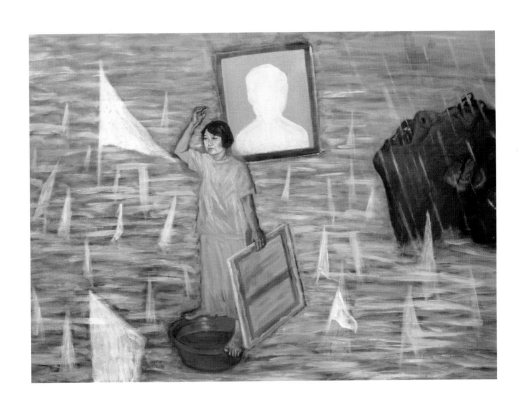

'95 자화상2 90.9x116.7cm 캔버스에 아크릴릭물감 1995

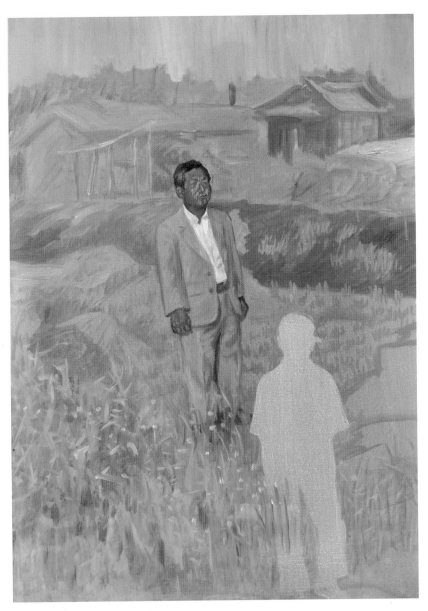

회귀 72.7x53cm 캔버스에 아크릴릭물감 1996

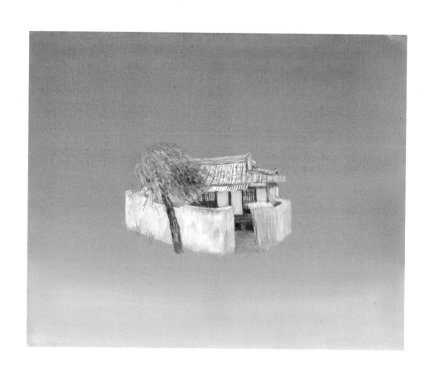

집1 53x65.2cm캔버스에 유화물감+아크릴릭물감 1995

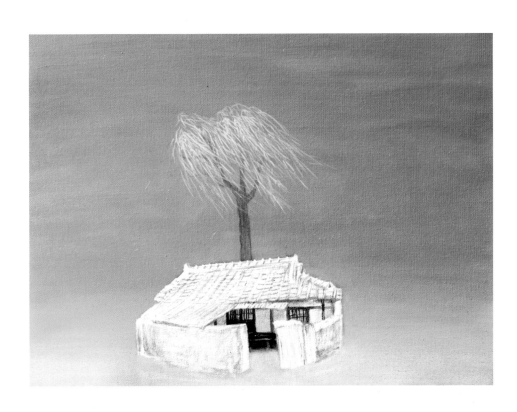

늙은 집 53x65.2cm 캔버스에 유화물감 1995

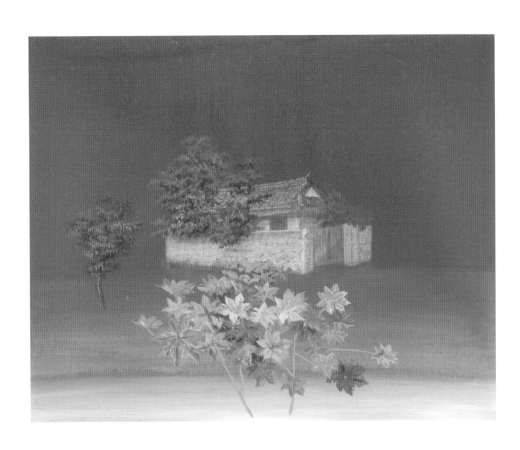

집의 세월1 80.3x100cm 캔버스에 유화물감 1996

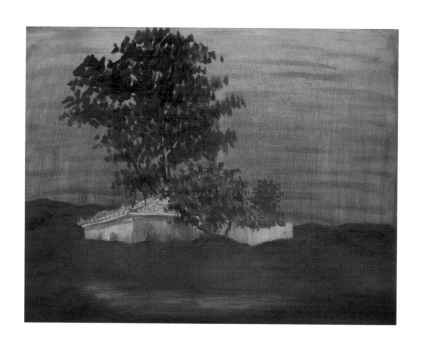

집의 세월4　73x91cm 캔버스에 아크릴릭물감+유화물감 1998

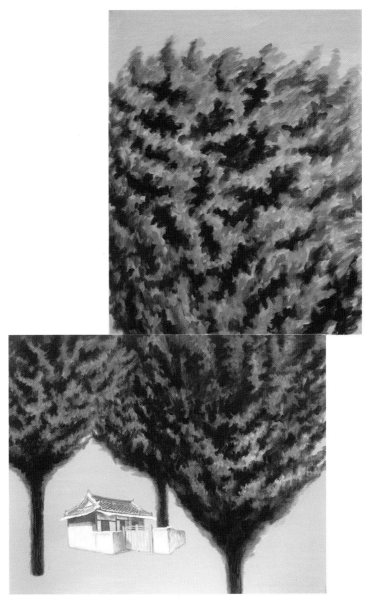

집의 세월2 180.3x90.5cm 캔버스에 아크릴릭물감 1998

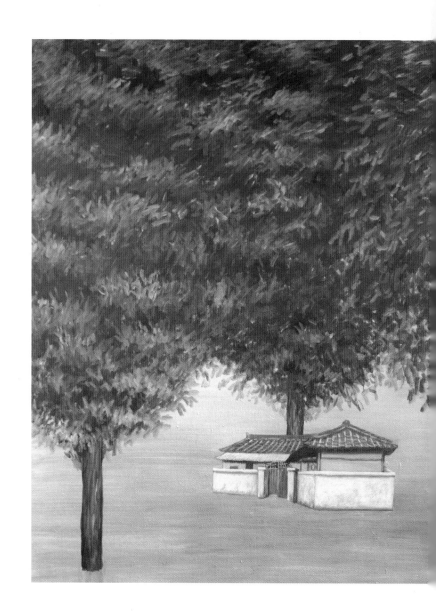

집의 세월3 177x260.6cm 캔버스에 아크릴릭물감 1998

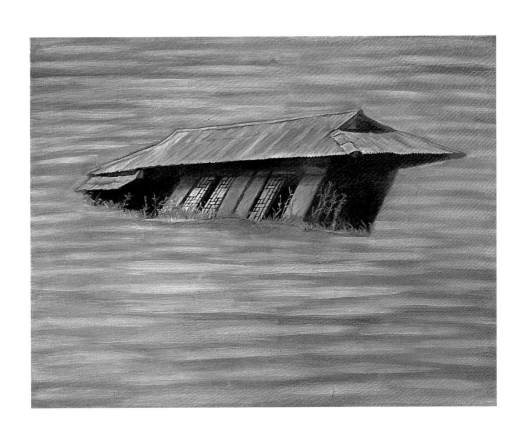

비스듬한 집 90.9x116.7cm 캔버스에 아크릴릭물감+유화물감 1998

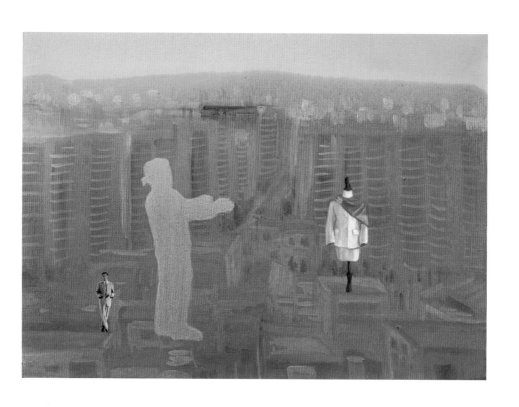

'96 도시 53x72,7cm 캔버스에 아크릴릭물감 1996

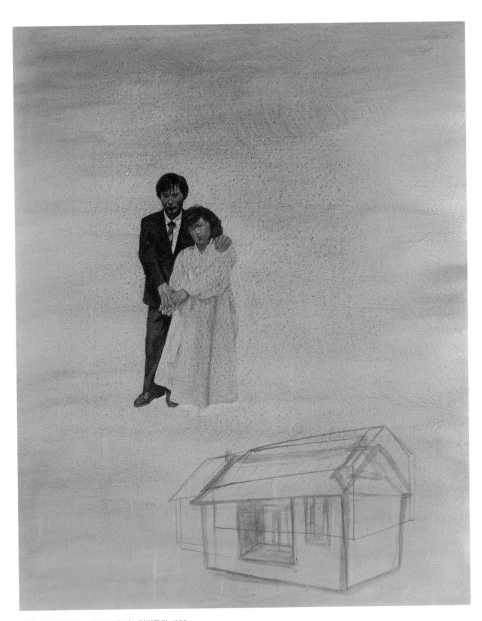

결혼 162.1x130.3cm 캔버스에 아크릴릭물감 1996

트레싱지에 한두 줄짜리 신문광고의 문구들('일수', '어음쓸 분', '침식제공 나라시구함' 등)로 꼴라쥬된 인물상〈실직〉은 IMF의 소용돌이 속에서 숨줄을 이어가기가 얼마나 고통스러운가를 보여준다. 집으로 날아드는 각종의 종이들(각종의 영수증과 고지서. 학습지. 신문지. 관리비부과기준표 등)이 짜깁기된 화면 위에 드로잉된 〈가족〉시리즈는 개인과 사회가 엇물리는 장으로서의 가족의 의미를 새삼 되씹게 만든다. 개체적 삶의 고단함이 적절히 배출되어야 하는 가정이 해체적 징후마저 드러내는 90년대 말 '아, 대한민국'의 일상을 보는 듯하다. (윤자정, 세기말 우리 삶의 실상, 월간미술 1998 12월호)

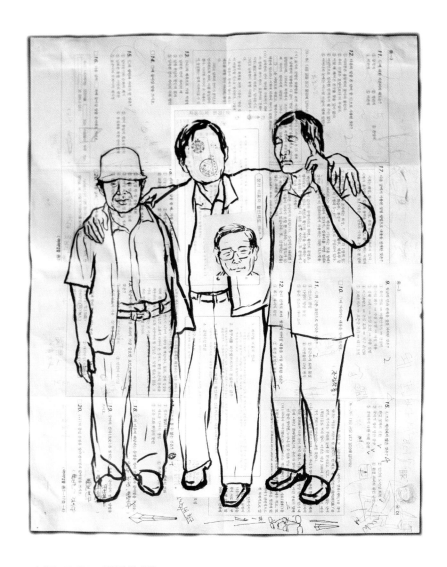

세 친구 48x38.5cm 종이에 먹 1998

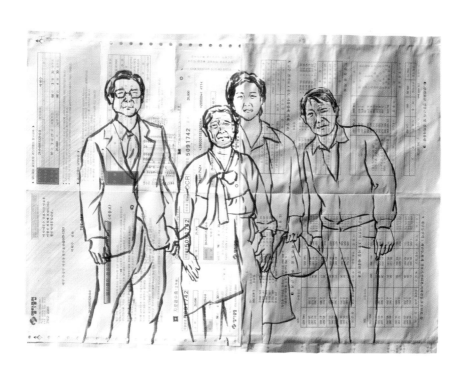

가족7-어머니와 3남매 39.5x53.8cm 종이에 먹 1998

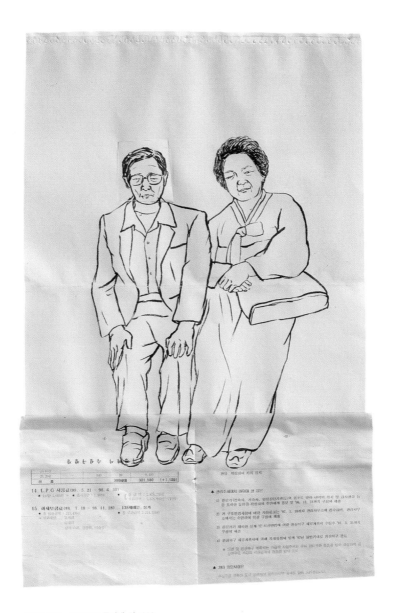

가족2-부부 55x36cm 종이에 먹 1998

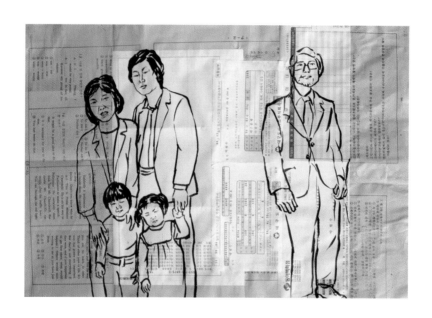

가족5-일남일녀 36x52.7cm 종이에 먹 1998

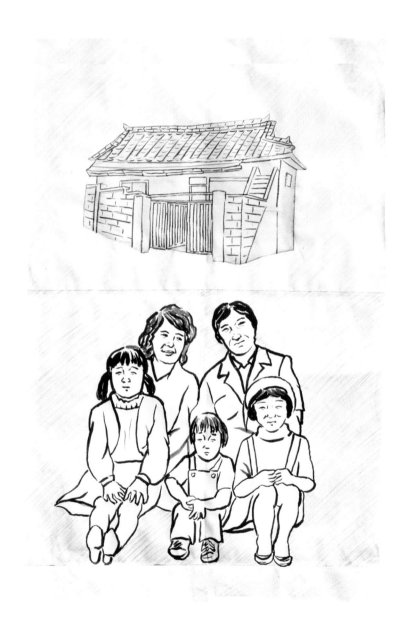

가족3-숙이네 집 53x35cm 종이에 색연필 1998

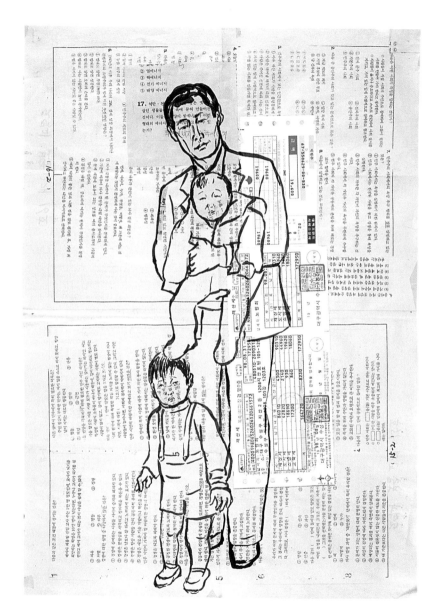

가족12-키다리아빠 48x38.5cm 종이에 먹 1998

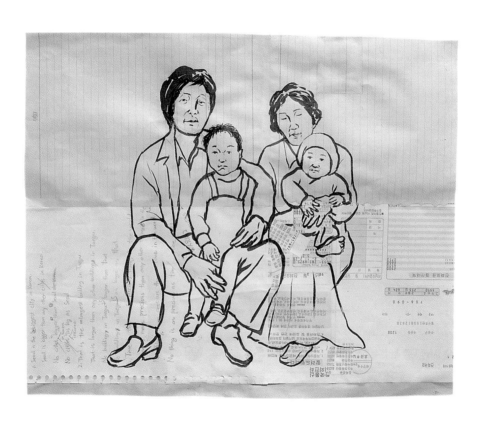

가족6-평안　36.3x55cm 종이에 먹 1998

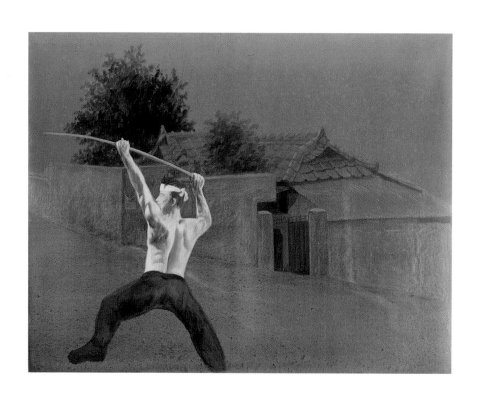

아침운동 90.9x116.7cm캔버스에 아크릴릭 물감 1999

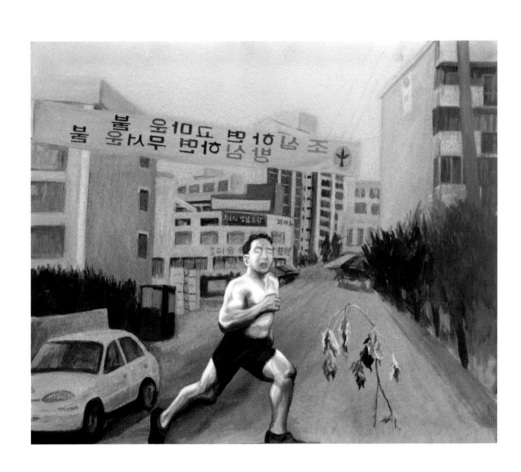

아침운동 하는 사람을 보다 80.3x100cm 캔버스에 아크릴릭 물감+유화물감 1999

노원희의 그림들에는 왠지 모르게 바람이 인다. 그 바람은 냉랭하고 처연하다.

그 바람 속에서 바람의 냄새를 맡으면서 불현듯 외로워지는 것은 나만의 감상인가. 그런데 나는 그 외로움 속에서 비로소 밝아짐을 느낀다. 내 속으로 들어오면서 나를 직조해 나가는 수많은 내 삶의 씨줄과 날줄들이 펄럭이는 풍경을 본다고 생각하는 것도 바로 이 외로움 속에서이다. 그런데 그 풍경이 골다공증 환자의 뼈처럼 숭숭 구멍이 나 있으면서도 마침내 "바람이 분다. 살아봐야겠다."고 새삼 옷깃을 여미게 만드는 것은 왜일까?

(윤자정, 세기말 우리 삶의 실상, 월간미술 1998 12월호)

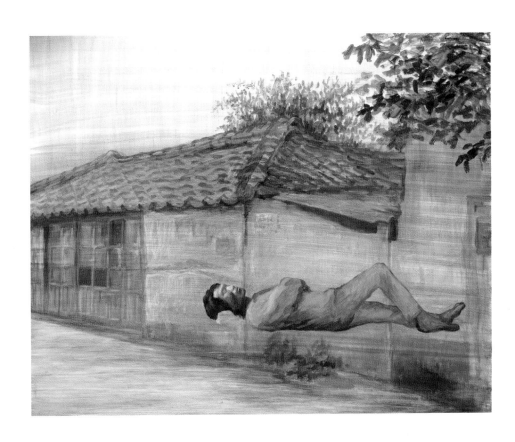

낮잠 72.7x90.9cm 캔버스에 아크릴릭물감 1998

실직2　90x420cm, 90x60cm 트레싱지에 꼴라쥬 1998

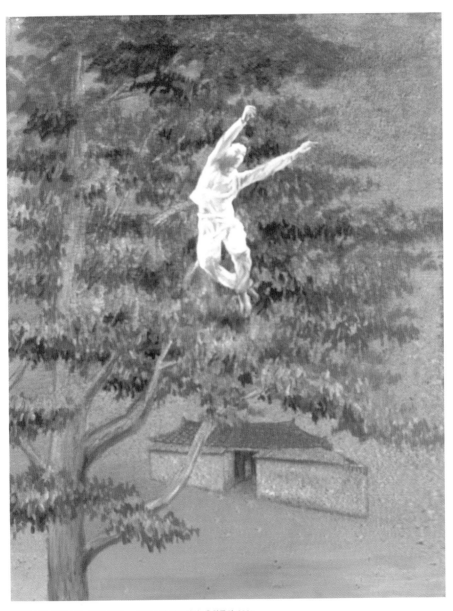

5월의 실종-광주소년 116.7x90.9cm 캔버스에 아크릴릭+유화물감 2001

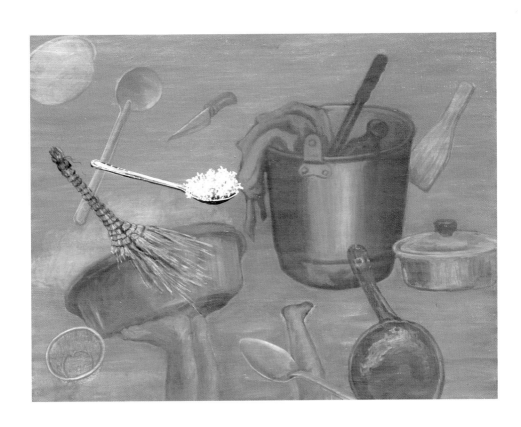

오래된 살림살이 90.9x116.7cm 캔버스에 아크릴릭+유화물감 2001

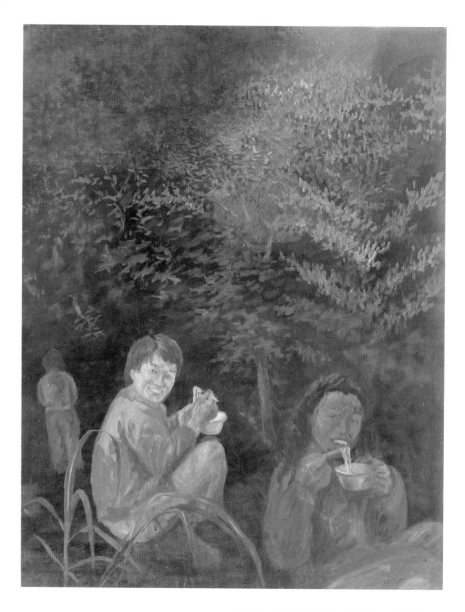

라면먹는 사람들 116.7x90.9cm 캔버스에 아크릴릭물감 2002

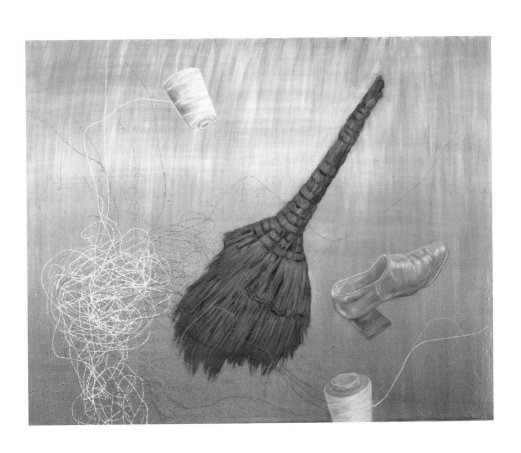

대청소를 할 때에 80.3x100cm 캔버스에 아크릴릭+유화물감 2003

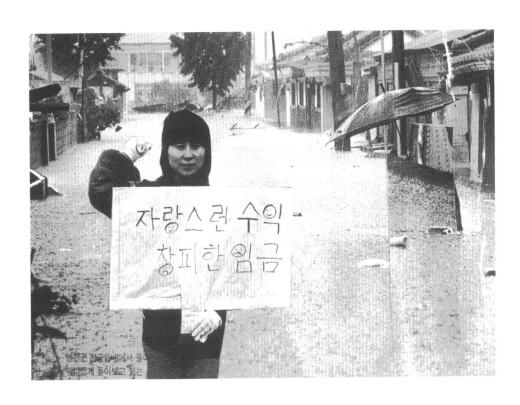

창피한 임금 21x25cm 꼴라쥬 2001

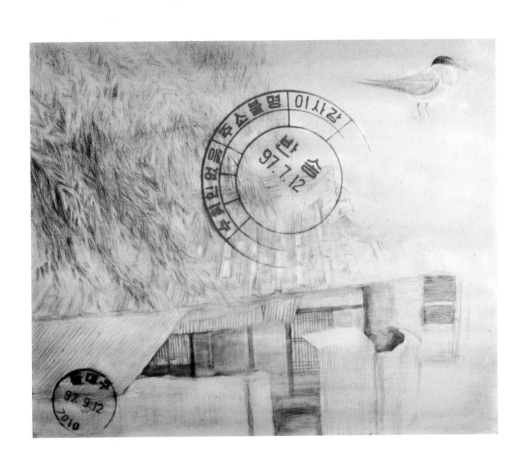

무소식 72.7x90.9cm 캔버스에 싸인펜 2001

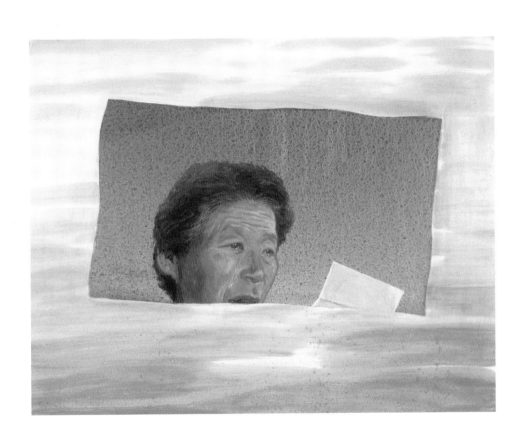

편지 80.3x100cm 캔버스에 아크릴릭 물감 2001

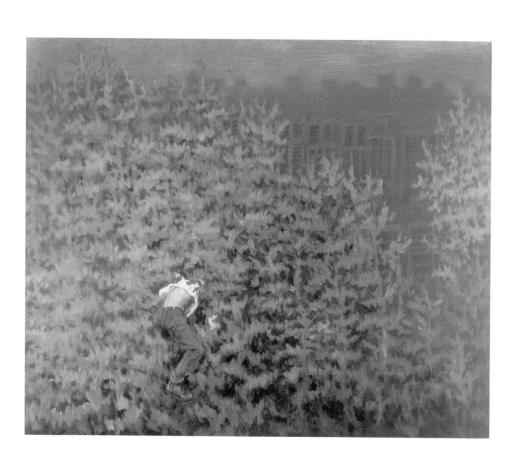

사라지는 모습 130.3x162.1cm 캔버스에 아크릴릭 물감 2001

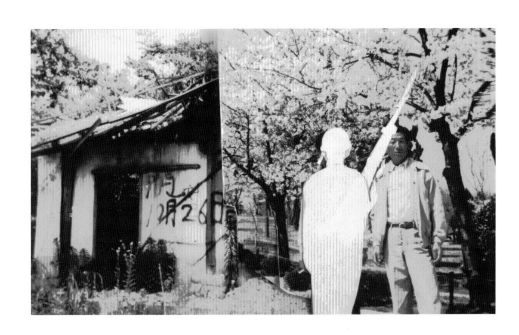

고향의 봄 30.3x50cm 디지털프린트 2002

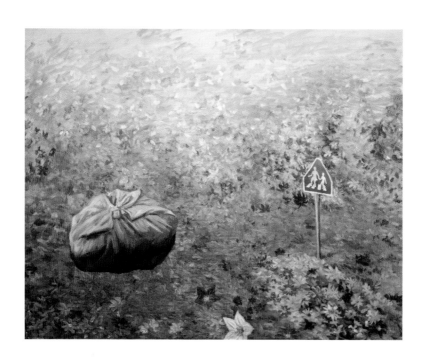

수수께끼 72.7x90.9cm 캔버스에 아크릴릭물감 2004

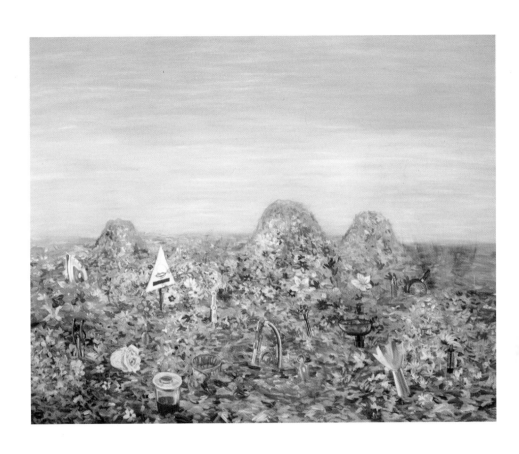

생활의 기쁨1 130,3x162,1cm 캔버스에 아크릴릭물감 2004

생활의 기쁨2 60.6x72.7cm 캔버스에 아크릴릭물감 2004

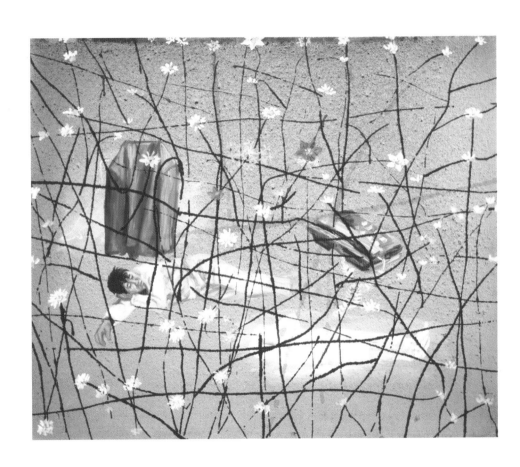

청년의 봄 60.6x72.7cm 캔버스에 아크릴릭물감 2003

다시 오는 봄

 기와집과 버드나무에 묶여 있던 화가의 시선은 가족에 대한 관심과 더불어 이른바 서민이나 중산층까지 확대된다. 또 해체의와중에 있는 가족과 실직자와 또 꿈이 없는 청년에게도 눈길을 던진다.

 〈주머니 속에서 나온 것들〉을 쏟아낸 사내는―이 사람 또한 실제 인물의 실루엣을 보여주므로 그를 알아보는 사람들의 각별한 흥미를 끌만하다.―결국 아무 것도 찾아내지 못한 것은 아닐까? 이런 잡동사니는 그가 주머니 속에서 찾던 것들은 아니다. 반드시 찾아야 할만큼 절실한 것과더불어사는 것이 아니라 그저 있어도 없어도 그만인 것들이 우리의 주머니와 일상을 가득 채우고 있다는 이야기일까...화가는 절실함이 결여된 우리의 왜소해진 소시민적 생활에 대한 불만을 이런 물건들을 내팽개치며 해소한 것이나 아닐까? 〈라면먹는 사람들〉은 청년구직 문제 등, 늘 우울하게 마련인 화가에게 웃음을 찾아준 예외적인 작품이다. 산행 중에 카메라를 바라보며 그림 속의 청춘남녀가 짓는 웃음은 전경에 뻗은 푸른 옥수수가지 잎처럼 싱그럽고 여유롭다.

 〈청년의 봄〉에서, 텔레비전과 구겨진 채 벗어던진 청바지와 이부자리, 김칫국물이 남아 있는 라면을 끓여 먹은 냄비는 점증법의 기교에 따라 차츰 몸을 불리며 뒤척이는 왜소한 사내들과 어울리며, 뜬금없이 방안에 뚝 떨어진 바윗덩어리의 중압감에 짓눌린다. 어설픈 듯 조촐한 테를 내는 붓놀림으로 재현된 실내는 사실 그렇게 가볍지도 그렇게 무겁지도 않아 보인다. 소박한 '프리미티브'화풍에 대한 화가의 취미가 여기서도 절실히 드러난다. 사실 이 화가의 그림들에서 전후경은 서구적 원근법 식으로 뚜렷하게 구별되지 않는다. 오히려 우리의 고분벽화에서 발견할 수 있는 비례의 배치의 유쾌한 과장과 축소의 재미가 느껴진다.

 (중략)

 그 모든 정취와 진지한 현실인식에도 불구하고 비극의 무게를 감당할 수 있는 화면구성, 허무와 홍수와 바람에, 덧없는 이미지처럼 쓸려가지 않고, 보다 묵직한 존재감으로 눈앞에 다가오는 그런 이미지는 불가능할까?

 〈정진국, 한여름 밤의 꿈, 노원희작품도록, 2006, 22-23쪽〉

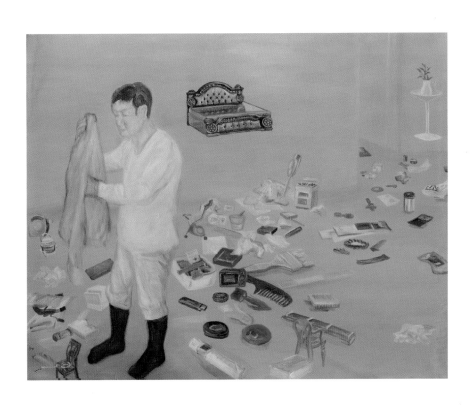

주머니에서 나온 것들 130.3x162.1cm 캔버스에 아크릴릭 물감 2004

아파트, 울지 마세요
2005~2007

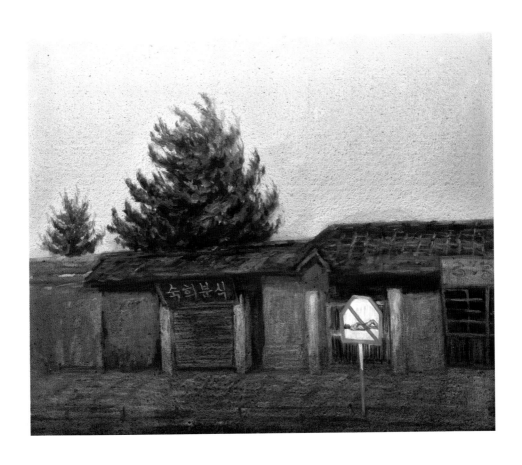

낮잠 좀 자지 마세요 60.6x72.7cm 캔버스에 아크릴릭물감+유화물감 2005

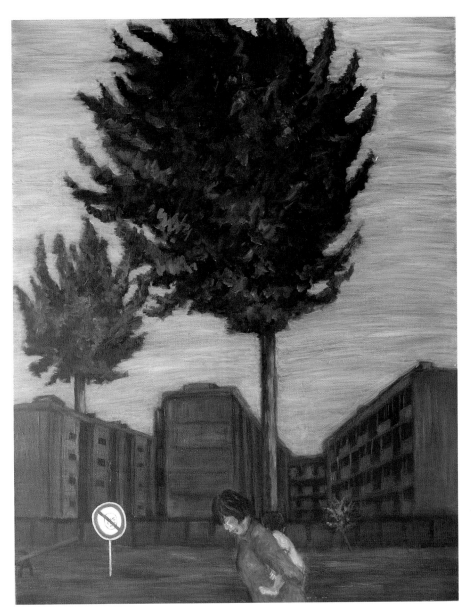

울지마세요 116.7x90.9cm 캔버스에 아크릴릭물감 2005

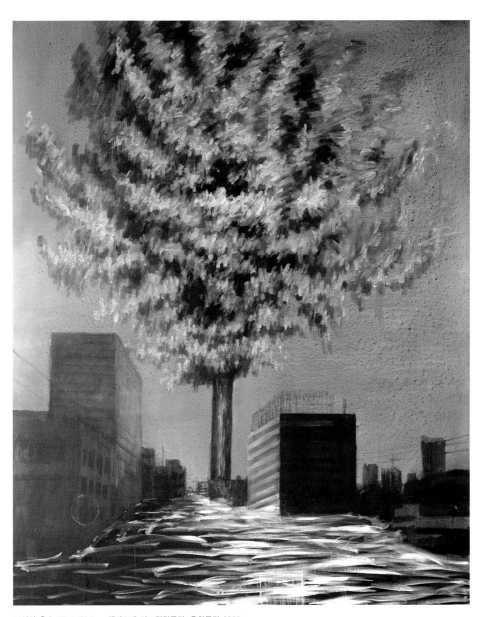

도시의 홍수 162.1x130.3cm 캔버스에 아크릴릭물감+유화물감 2005

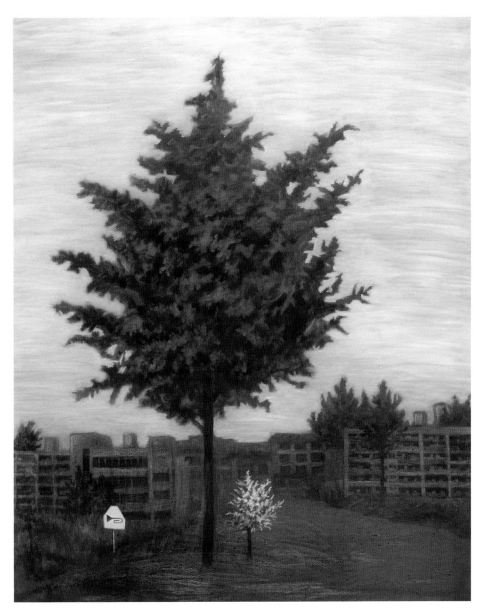

조용한 동네 162,1x130,3cm 캔버스에 아크릴릭물감+유화물감 2005

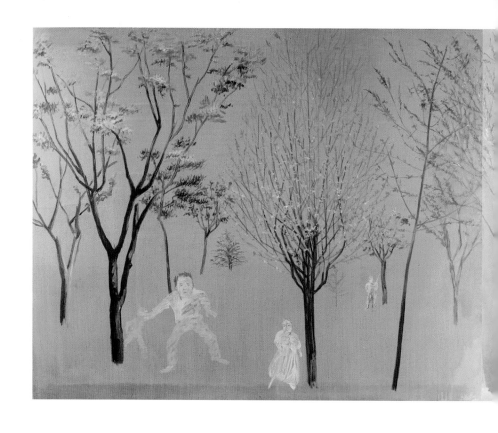

연옥의 공포

〈수목장의 불안〉과 〈서비스부대〉는 자연과 우리 자신을 피폐하게 하는
현실을 악몽처럼 꿰뚫어 보는 화가의 비전이 아니라면 빚어지기 어려울
이미지이다. 〈수목장의 불안〉에서 할리우드의 해결사가 휘두르는 전기톱
을 들고 있는 섬뜩한 유령이 숲을 활보한다. 〈서비스부대〉는 서민의 주머

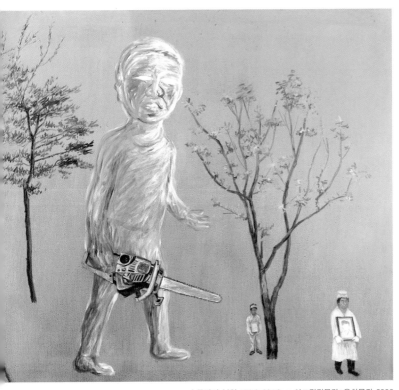

수목장의 불안 130.3x324.2cm 아크릴릭물감+유화물감 2006

니를 털어 치부하기 위한 보이지 않는 손의 괴기스런 화신이다. 게임기 속에서 전자총을 맞아 부르르 떨면서 최후를 맞기는 커녕, 전자파를 삼키고 더욱 비대해진 덩치로 부활하는 '아바타'처럼 유령은 우리의 자연과 도시를 활보한다. 〈정진국, 한여름 밤의 꿈, 노원희작품도록, 2006, 24쪽〉

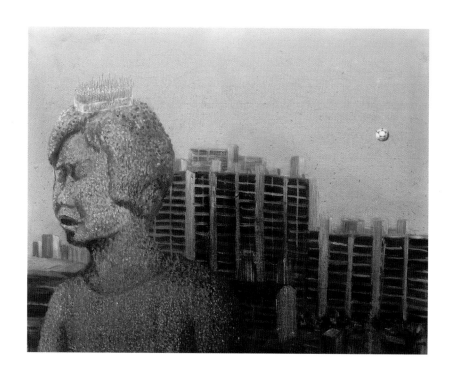

집 구하러 다니는 사람 72.7x90.9cm 캔버스에 아크릴릭물감 2006

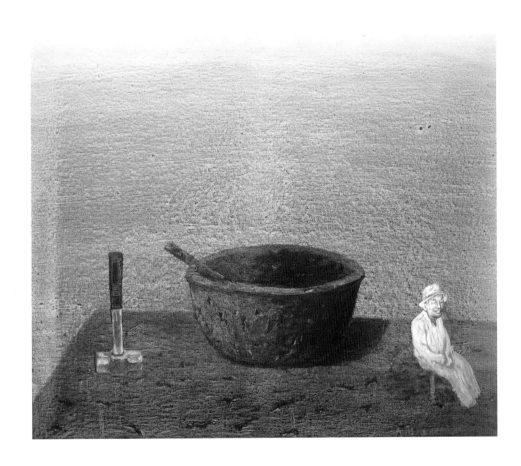

돼지국밥 30년 60.6x72.7cm 캔버스에 아크릴릭물감+유화물감 2006

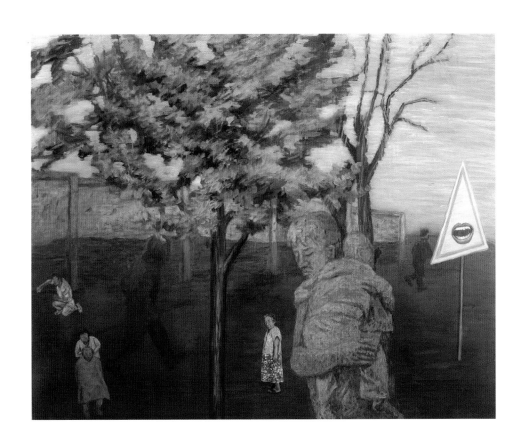

미군부대 골목 130.3x162.1cm 캔버스에 유화물감+아크릴릭물감 2006

백수, 걱정
2008이후

촉각이 우선하는 미분 · 적분의 형상적 사유

김해성 / 미술평론(부산대 명예교수)

 사실적인 그림과 대적해서 추상적인 그림을 말할 때 대부분의 관람객은 전자는 이해하기 쉽고 후자는 난해하다 말한다. 일상적인 대화에서 화자의 말이 이해가 되지 않을 때 '추상적'으로 말하지 말고 구체적으로 말하라는 주문을 한다. 이때의 '구체적'은 사실적인 것과의 동의어로 사용된다.

 피카소가 인물이나 풍경의 '사실적'인 형태를 부수어버린 자신의 그림을 본 관람객이 이해할 수 없다고 투덜거렸을 때 관람객에게 내뱉듯이 반문한 것은 "새소리는?"이라는 한 마디였다. 이 한 마디에 "새소리는 듣기 좋지 않아요" 하고 관람객이 재빨리 반문 아닌 반문을 했다면 피카소는 다음과 같은 '우문'을 주문처럼 중얼거렸을지도 모른다. "(저는) 프랑스말을 이해해서 듣기도 합니다만 한국말이나 중국말은 새소리처럼 이해하질 못합니다. 헌데, 한국말이나 중국말은 새소리처럼 듣기가 좋은가요?"

 피카소와 관람객 사이에 이런 우문현답을 가리기 어려운 대화가 오갈 수 있다면 '사실'과 '추상'에 대한 상호소통의 소지가 충분하게 있는 것이 아닐까?

 고려 말·조선 초기에 있었던 정몽주의 '단심가'(丹心歌)와 이방원의 '하여가'(何如歌)는 그림으로 치면 '추상적'인 것과 사실적인 것 사이에 있었던 소통의 극단적인 사례라 할 수 있다. '이 몸이 죽고 죽어…'로 시작되는 정몽주의 '단심가'는 몸→백골→진토→단심(넋)에서 보이듯 단심이라는 근원을 찾는 지향성이 뚜렷한 직선적 미분(微分) 형식의 추상화다. 여기에 비하여 '이런들 어떠하며 저런들 어떠하리…'로 시작되는 이방원의 '하여가'는 이런 저런 것들이 방향성 없이 얽혀져 종내는 만수산 드렁칡이 되는 곡선적 적분(積分) 형식의 사실화로 보인다. '단심가'가 비가시적인 단심을 지향한 점에서 천상적

(天上的)이라면 가시적인 만수산 드렁칡을 지향하는 '하여가'는 지상적(地上的)이다. 다시 말해, '하늘에는 영광이, 지상에는 평화를' 읊조리는 양쪽의 소망을 한쪽에서는 천상적인 이념(영광)으로, 또 한쪽에서는 지상적인 현실(평화)에서 찾고 있다.

그림 세계로 되돌아가면 피카소 이후 한때 현대미술의 주류가 되었던 추상미술 세계 속에서도 '단심가'와 '하여가'에 비유되는 사례를 쉽게 찾을 수 있다.

일편단심 우주의 근원적 형태를 찾아 끝내 수평·수직선만으로 이루어진 단순한 기하학적 추상을 그려낸 몬드리안의 그림과, 자발적 충동에 의거하여 순간순간마다 이리저리 물감을 뿌리는 발산적 행위의 궤적으로 드렁칡보다 더한 가시덤불을 그려내는 부정형의 뜨거운 추상 계열의 잭슨 폴록 그림이 그것이다.

일찍부터 신지학과 칼뱅주의 가계에서 성장했던 독신주의자 몬드리안(네덜란드인)이 캔버스를 십자가처럼 이젤에 세워놓고 그렸다면, 거친 서부의 황야 애리조나에서 야생마처럼 성장한 알코올 중독자 잭슨 폴록(미국인)은 틀 없는 캔버스를 바닥에 눕혀 놓고 서부 사나이답게 캔버스 속에서 소몰이하듯 물감을 이리저리 뿌리는 행위 자체에 몰두한다. 몬드리안이 수직·수평선으로 모색하는 우주의 근원적 형태가 자신의 말처럼 공동체 삶의 조화에 봉사하는 천상의 리얼리티로 지고할 만큼 교조적이고 계몽적이라면, 잭슨 폴록이 심취한 이러 저리 뿌리는 발산적 행위는 개별체의 본능적 실천적 행위를 우선하는 지상의 리얼리티로 충동적인 것만큼 본능적이고 현실적이다. 몬드리안의 직선적 미분, 잭슨 폴록의 곡선적 적분이 이렇듯 상반된 양극 현상을 보이고 있지만 그것이 어

디까지나 한 때의 양식에 불과했던 추상미술세계에 국한되어 있음에 유의한다면 넋(단심)으로 행한 미분이 강조된 '단심가'와 얽힘으로 향한 적분이 강조된 '하여가' 또한 왕권시대라는 권력 세계의 양식에 그 초점이 국한되어 있다.

그러나 사회라는 공동체와 구성원인 개인과의 최대한의 자유로운 조화를 추구하는 민주사회의 오늘에서조차 공동체 의식과 개인의식은 상호소통보다 상호 대립각을 내세우는 일방적 방향으로 치닫는 현상이 실제 삶의 현실 곳곳에서 감지되고 있다. '질서와 절제'란 미덕으로 다수를 앞세운 공동체는 개인의 자유로운 욕구 표출을 질서를 교란하는 욕구 과잉으로 규정하는가 하면 익명에 불과한 개인은 공동체라는 다수를 빙자해서 소수의 정당한 욕구표출을 절제를 내세워 획일적으로 억압한다고 규정한다. 공동체와 개인 쌍방 모두가 '다수'의 허상을 빌미로 쌍방의 책임을 일방적으로 전가하는 듯한 외침에 불과한 저변에는 미분(절제)과 적분(표출)을 따로 놓고 보려는 오래된 통념이 전제된 것이 아닐까. 실상인즉 우리들 자신 속에서도 미분과 적분이 상반되게 존재하고 있다는 사실을 깨닫지 못하고 있는 게 아닐까. 자기 속에 항시 대립되는 남이 있어 극단을 시계추처럼 왕래하는 진자운동이야말로 개인의 이기심을 극복한 진정한 자기욕구에서 비롯된 자유의식이 되는 것이 아닌가. 그림 세계에서도 마찬가지이다. 추상(미분)과 사실(적분)의 이분법의 시선에서 벗어나 진자 운동이 쉬임 없이 계속될 때 형상에 대한 진정한 사유가 가능한 것이다.

그러고 보면 개인이든 사회든 약육강식의 생존원리에 쉽게 동화하거나, 쉽게 저항하고 있는 것이 아닌지 그래서 '더불어 크는 나무가 튼튼하다'는 평범한 상생의 상식조차 잊고 있는 게 아닌가 새삼 생각해 볼 일이다.

그래선지 추상적인 그림, 사실적인 그림의 구분조차 없었던 조선시대-원리와 근본의 틀을 앞에 뒀던 성리학자 퇴계 이황이 자성록에 밝혔다는 아래와 같은 내용의 글귀가 필자에겐 퍽이나 신선하게 느껴진다. "이것이면 어떠하고 저것이면 어떠하고 취하면 어떠

하고 버리면 어떠하리. 한결같이 도리에 합당하여 바꿀 수 없는 것을 취하면 되는 것이 아닌가."

새삼스레 서두에 소개한 피카소의 새소리를 빙자한 반문처럼 필자 또한 이런 우문을 해 본다. 추사 김정희의 그림은 추상적인가 사실적인가. 모르긴 해도 혹자는 이렇게 우답처럼 중얼거려 볼 수도 있을 것이다. "그 누구나 천상이나 지상의 구분 없이 들음직한 진정한 새소리가 아닐까"

각설하고, 2003년 이후 처음으로 갖는 노원희의 개인전—이번 전시에는 세월에 따른 나름대로의 변화가 돋보인다. 항시 사회 외부로만 향했던 시선이 종내는 노원희 자신을 향한 내부의 시선이 드러나고 있음이 그것이다. 그렇다고 외부로 향했던 시선 속에 내부의 시선이 감지될 수 없었던 것은 아니다. 단지 자의든 타의든 외부의 시선에만 특별히 '이름'지워져 왔던 것이었음은 사실이다.

전시된 작품을 크게 보아 양면으로 묶어볼 수 있다. 외부로 향한 '사실적' 그림과 이번 전시에서 돋보인 내부로 향한 의미로 본 '추상적' 그림이 그것이다. 제명이 그러하듯 '시멘트 부대 위에서' '불타는 망루' '게임의 재미' '집 뺏기' 등의 작품이 전자의 것에 속한다면, '길 찾기' '고립' '생태'(1, 2, 3) 등 시리즈가 후자에 속한다. 전자가 현실의 적분에 속한다면 후자는 이념의 미분에 속한다. 전자가 사회라는 얽혀진 공동체에서 빚어진 '현실'의 '사실적' 풍경이라면 후자는 개인이 갖는 단심에서 비롯된 '이념'의 '추상적' 풍경이다. 풍경 자체는 실제적 형상으로 보면 양자 모두가 사실적인 것에 포괄되고 있지만 그 속에 드러난 사유가 사실과 추상으로 분화되고 있음이 그것이다. 공동체를 위한 개발의 깃발 아래에 산은 허물어지고 물은 메말라 익명의 개인들은 허수아비 모양으로 산재되고 있다. 그 와중에 개발을 상징하는 시멘트 부대를 이불 삼아 상위를 벗은 채 곤하게 낮잠을 자고 있는 중심인물은 이런 저런 사실을 수용하는 현실주의의 모습을 하고 있다. 이러한 현실적 풍경은 집단의 위용을 암시하는 고층빌딩과 그 그늘에 납작하게 엎드린 영세상인의 상점이 그려진 '불타는 망루'라는 기념비적인 풍경에서도 연이어지고 있다.

용산 참사의 혼령이 뜬구름처럼 상공에 떠다니는 이 작품은 특정한 사건을 다루고 있다는 점에서 기념비적이다. 안개처럼 시커멓게 뒤덮인 황사 아닌 분진 속에 솟아 올린 미사일에 환호하듯 두 팔 벌리고 있는 우리의 모습에서 '뿌린 자는 거둔다'는 간단한 상식을 역설하는 듯하다. 솟아 오른 미사일은 떨어지는 곳이 종내는 대기 오염의 분진 속에 환호하고 있는 인간이 딛고 있는 지상이 아니던가. 그런 점에서 노원희는 공익의 실상과 허상을 '게임의 재미'에서 묻고 있다. 그것은 얼굴 없는 지배세력에 대한 무력한 개인(익명)의 환호 아닌 저항으로 보이기도 한다. 노원희의 그림은 외부의 현실에 그치지 않고 그 사유의 핵심에 내부인 자신의 모습을 끌어 들인다. 결과적으로 그 자신은 '길 찾기'에서 보이듯이 실오라기 하나를 단심으로 공동체가 만든 미로를 헤매다 미로의 길들임에 익숙해지는 자화상을 그려내기도 하고, '고립'에서 보듯 가시 돋친 사보텐류의 육질 식물 덤불 위에 가까스로 종이장 같은 오두막에 거처를 찾지만 거기에도 모락모락 피어오르는 검은 연기가 상징하듯 불안은 가실 길 없고 종내 난마처럼 얽힌 연체동물의 촉수에 휘말려 떠다님조차 거부당하는 종이배에 얹혀 지상 아닌 천상에 절망 아닌 희망을 걸고 있다. '사실적' 그림이 지상적 현실을 그린 공동의 자화상이라면 가시방석이나 촉수에 휘말린 '추상적' 그림은 천상을 바라볼 수밖에 없는 익명인 개인의 자화상이다.

노원희는 이러한 양면성의 극단을 오가는 진자운동을 연상케 한다는 점에서 그의 현상적 사유는 일방적인 외침과 비판에서 벗어나 있다. 뿐만 아니라 그의 형상은 사실적, 추상적 시각을 넘어 다른 어떤 그림보다 촉각을 앞세우고 있다는 점에서 돋보여진다.

그의 그림은 공통되게 매끄럽지 못한 느낌(?)을 준다. 기교가 서툴다는 뜻과는 달리 매끈하지 않다는 말로 바꿔 본다면 치장적 의식이 없다는 듯이 된다.

실상인즉 그의 그림은 중고등학생들이 미술시간에 도화지에 단순한 물감과 연필로 그려낸 듯한 인상을 준다. 그 또한 재료가 유화, 아크릴물감, 파스텔, 매직펜 등 기본적인 것이고, 바탕 또한 (소품을 제외하면) 캔버스로 일관하고 있다. 그런데도 실제 작품 앞에

서면 재료의 특성인 재질감도 전혀 없을 뿐 아니라 캔버스도 종이인 것처럼 느껴진다.

스마트폰과 같이 시각 이미지의 정보가 우선하는 오늘의 시점에서 치장을 으뜸으로 하는 외모지상주의는 당연한 현실이자 미술계 또한 치장에 몰두한다. 이런 상황에서 매끄럽지 않은 노원희 그림은 그림의 맨 얼굴을 보는 듯하다는 뜻이기도 할 뿐더러 그림 속에 드러난 가시 돋친 육질 식물, 말미잘 같은 연체적인 촉수, 모락모락 뭉게뭉게 피어오르는 연기나 화염, 분진 등등이 무의식적으로 촉각을 앞세우고 있다는 뜻이기도 하다. 보다 달리 말해서 노원희가 현상을 그려내는 행위나 사유 자체가 촉각적이다는 뜻이 된다.

온갖 시각 이미지를 포과하는 스마트폰도 실상 촉각으로 보면 매끈한 플라스틱이고 그 속의 이미지는 시각적인 허상이 되고 있다. 일본의 대지진, 쓰나미, 원력 발전소의 파괴는 현장을 떠난 관객의 입장에서 보면 화면 속의 이미지에 불과하다. 그래도 현실은 산 자의 몫, 그래서 살아남은 자는 죽어 떠나간 자의 사진 한 장을 쓰다듬고 오열하지 않는가.

노원희 그림에서 돋보이는 매끄럽지 않은 촉각은 그런 의미에서 삶의 온기와 같은 것이다.

그리고 보면 '원리와 근본'(理; 미분)을 앞세웠던 퇴계 이황이 '이것, 저것 버리고 취하는 것'(氣; 적분)을 변화로 인정하면서 '도리에 합당한 것'을 되풀이한 것도 '합당한 도리'야말로 그 누구나 공감하는 생체적인 촉감이야함을 강조한 것이 아닐까?

(격월간 미술비평지 CRACKER 달지않은 #8 에서 전재)

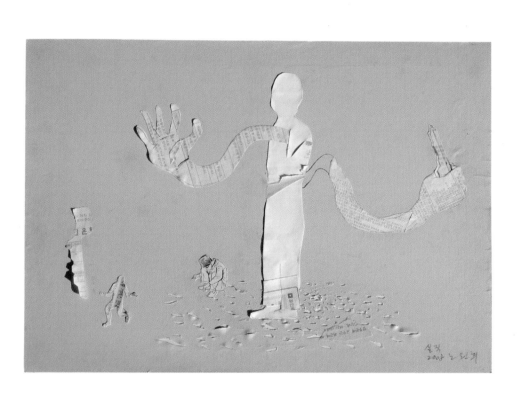

백수 27x39cm 종이에 꼴라쥬 등 2008

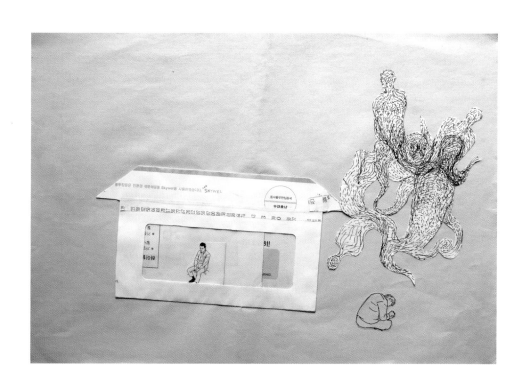

걱정 27x39cm 종이에 싸인펜 꼴라쥬 2008

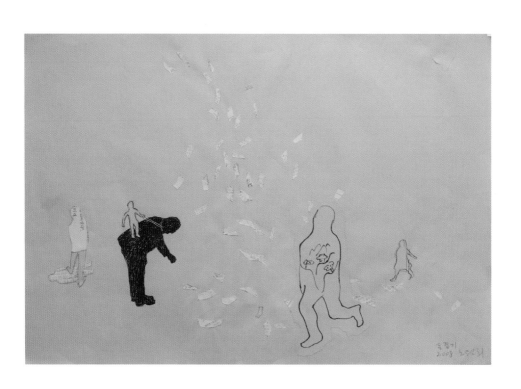

돈줍기 27x39cm 종이에 펜, 꼴라쥬 2008

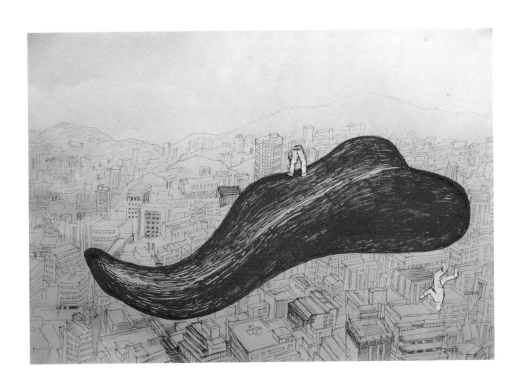

붉은 혀 27x39cm 종이에 볼펜 등 2008

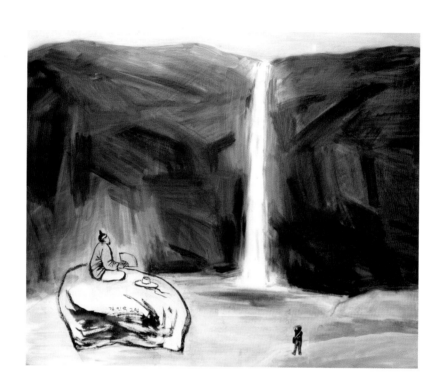

아는 박연폭포 60.5 x 72.5cm 캔버스에 아크릴릭물감 2008

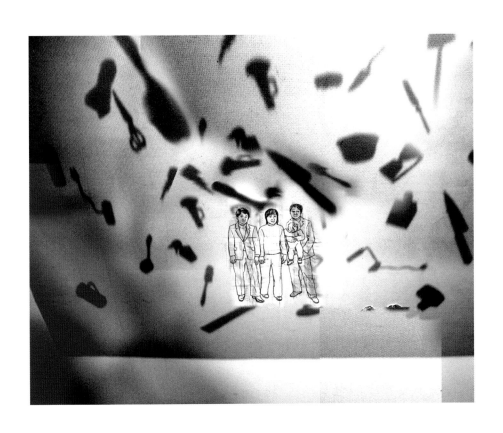

청천하늘에 잔 별도 많고(부분) 330x850cm 천에 젯소 2008

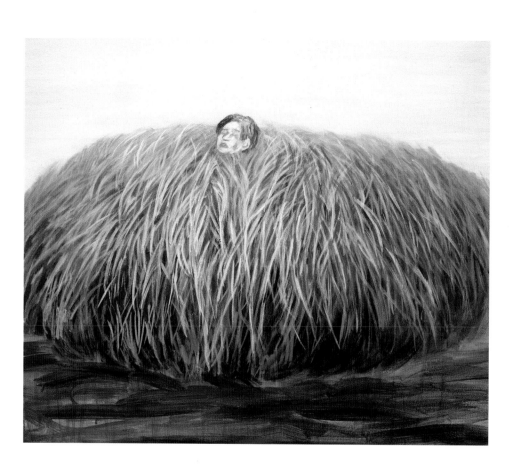

겨울 45.5x53cm 캔버스에 아크릴릭물감 2009

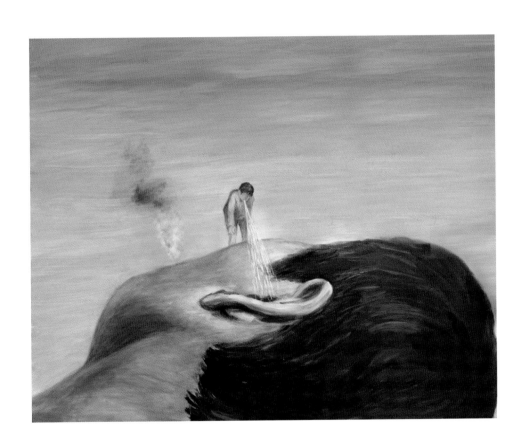

한숨 80.3x100cm 캔버스에 아크릴릭물감 2009

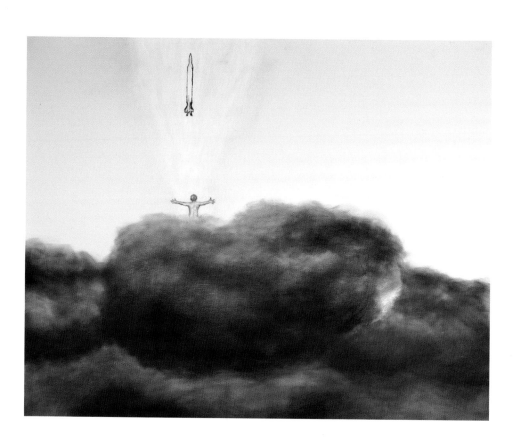

게임의 재미 80.3x100cm 캔버스에 유화물감 2010

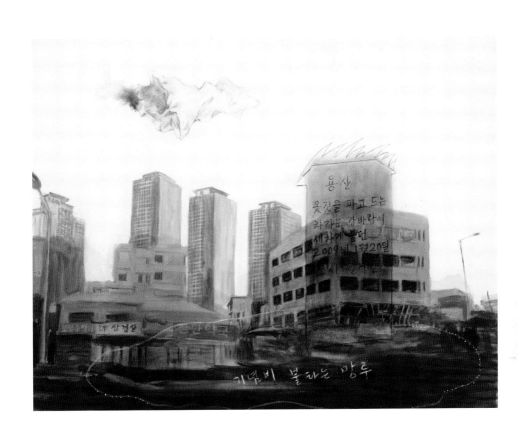

기념비자리-불타는 망루 90.9x116.1cm 캔버스에 아크릴릭물감, 파스텔 등 2010

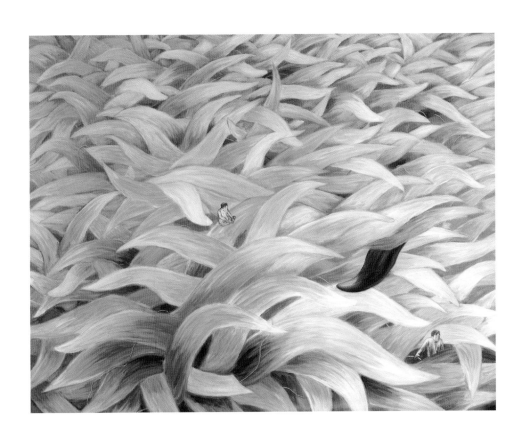

길찾기 130.3x162.1cm 캔버스에 아크릴릭물감 2010

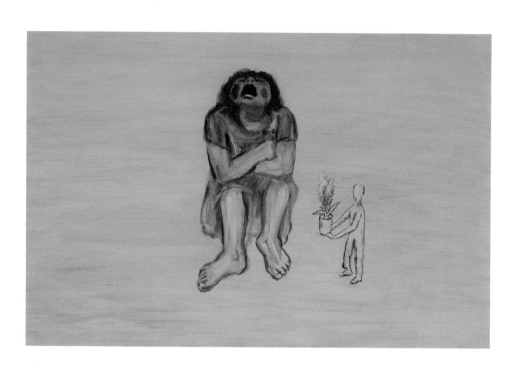

노래부른다 30x45cm 캔버스에 아크릴릭 물감 2010

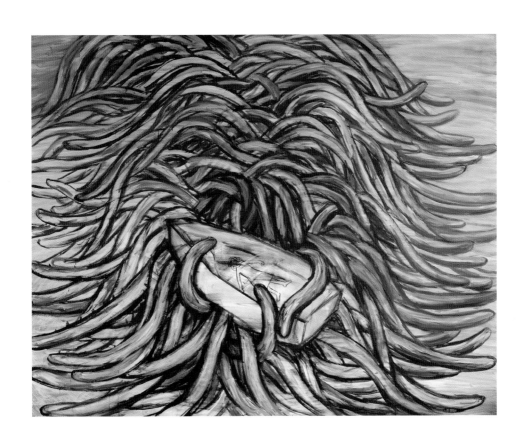

생애2 130,3x162,1cm 캔버스에 아크릴릭 물감 2010

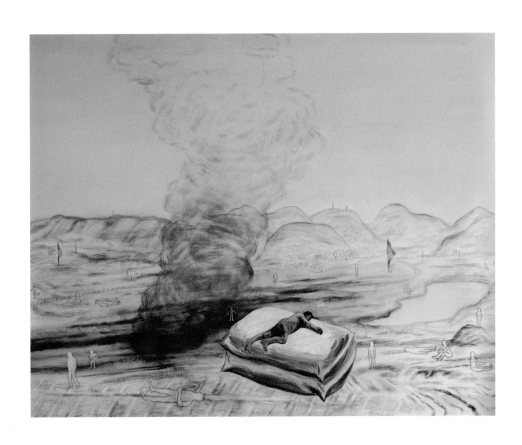

시멘트푸대위에서 130,3x162,1cm 캔버스에 파스텔 등 2010

이야기부적1-소이야기 75.8x52.3cm 종이에 수성펜 2011

김은복씨 가변길이 종이에 싸인펜 2012

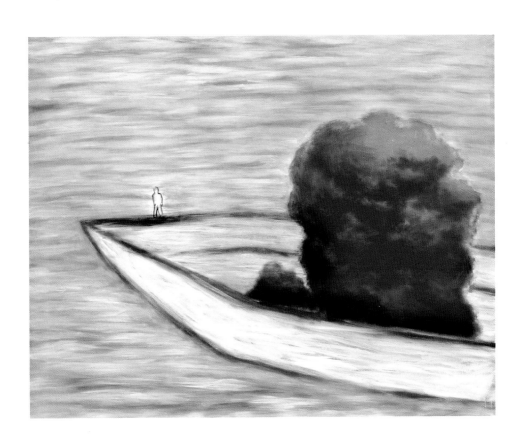

어디에 먹구름을 버리나 130,3x162,1cm 캔버스에 아크릴릭물감 2012

연재 삽화

황석영 소설 〈바리데기〉
2007 한겨레신문

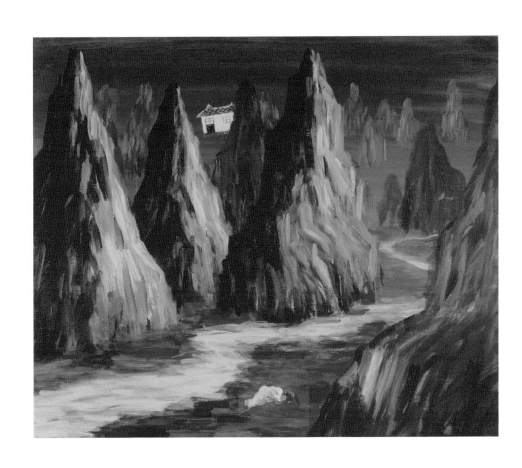

바리의 불안한 잠 37x45cm 캔버스에 아크릴릭물감 2007 (황석영소설 바리데기 예고기사 삽화−한겨레신문)

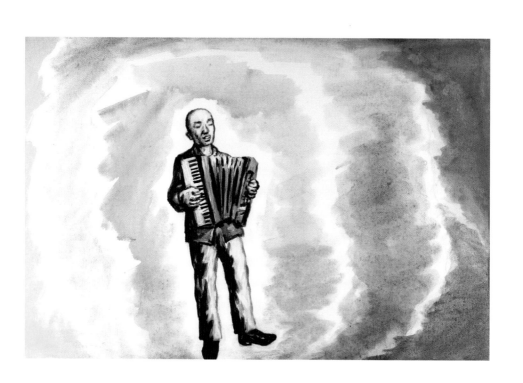

외삼촌은 신나게 손풍금을 타곤 했다 29.5x44cm 캔버스에 아크릴릭 2007

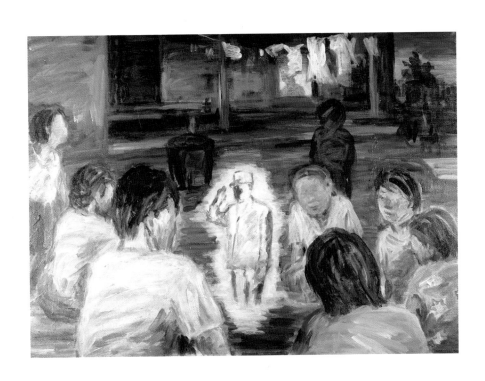

할아버지는 전쟁영웅이었다 37x45cm 캔버스에 아크릴릭물감 2007

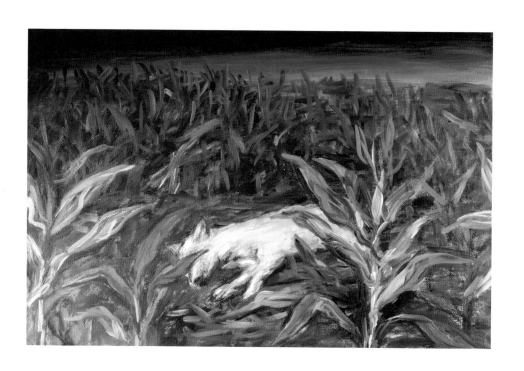

바리야, 나 죽을 뻔 했어 29,5x44cm 캔버스에 아크릴릭물감 2007

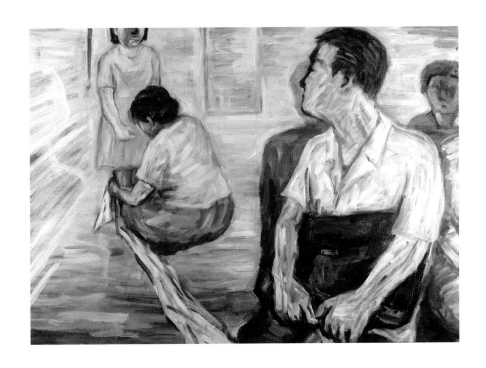

신령님이 점지해주신 인연 37x45cm 캔버스에 아크릴릭 물감 2007

현이 몸 위에 검은 연기같은 것이 29.5x44cm 캔버스에 크레파스, 연필 2007

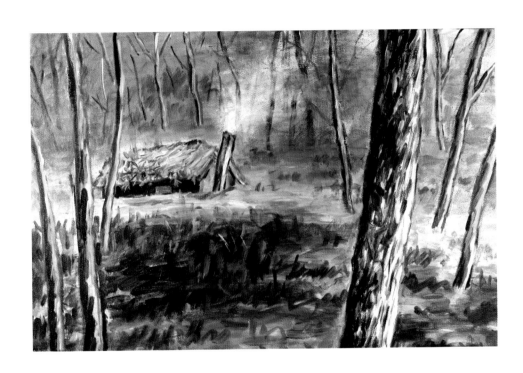

공안 단속을 피해 산에 움집을 지었다 29.5x44cm 캔버스에 아크릴릭물감 2007

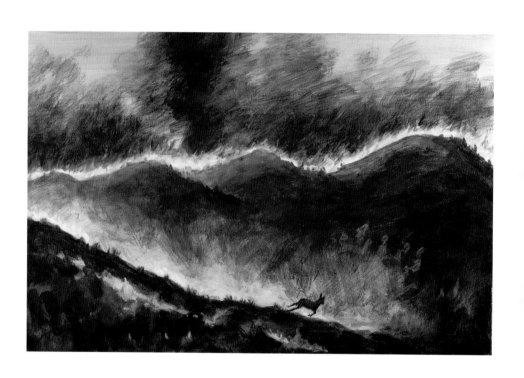

불지옥 산속을 기듯이 헤치고 30x45cm 캔버스에 아크릴릭물감, 크레파스 2007

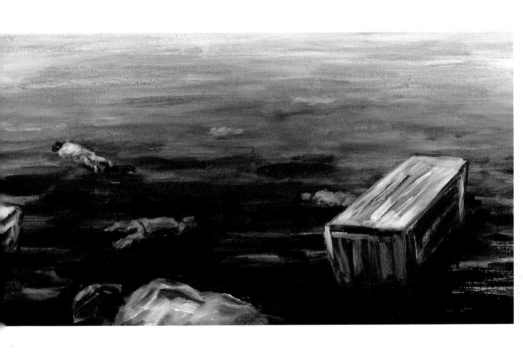

늘어진 시신들은 바다에 내던져지고 30x45cm 캔버스에 아크릴릭물감 2007

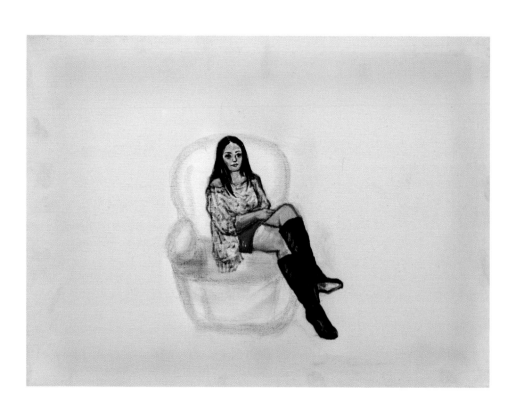

나는 그네의 웃음을 기억해낼 수가 없었다 33x45cm 캔버스에 크레파스 2007

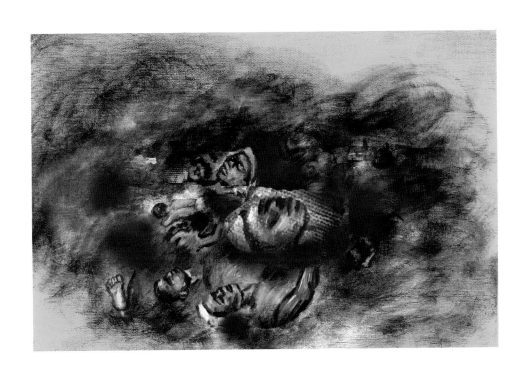

검은 구름과 무더기로 쓰러진 흑인 아녀자들이 떠올랐다 30x45cm 캔버스에 아크릴릭물감, 크레파스 2007

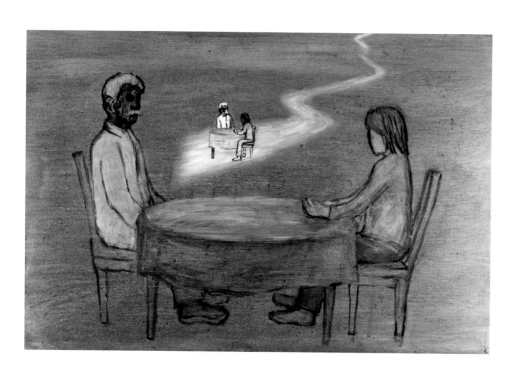

너 며칠만 나가 있거라 29.5x44.5cm 캔버스에 아크릴릭물감+유화물감 2007

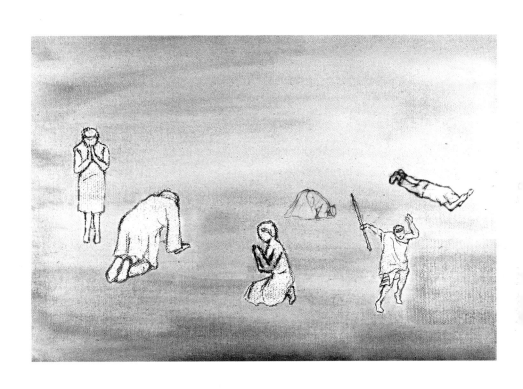

아가야 우주 섭리는 하나란다　33x45cm 캔버스에 크레파스 2007

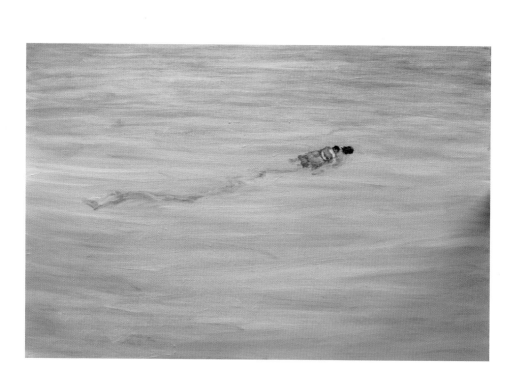

굶어죽은 시체 썩는 냄새가 진동했다 29.5x44cm 캔버스에 아크릴릭물감 2007

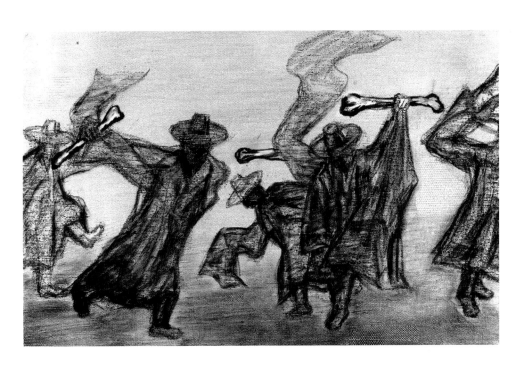

내 뼈를 집어들고 춤을 춘다 33x45cm 캔버스에 크레파스 2007

Profile

노원희 盧瑗熹

1948 대구생
1970 서울대학교 미술대학 회화과 졸업
1973 서울대학교 대학원 회화과 졸업
1982~ 현재 동의대학교 미술학과 교수

개인전
1977 문헌화랑, 서울
1980 관훈미술관, 서울
1981 맥향화랑 (재전시), 대구
1986 그림마당 민, 서울
1990 타워미술관, 부산
1991 학고재 화랑, 서울
1996 효민갤러리, 부산
1997 예술마당 솔 (재전시), 대구
1998 전경숙갤러리, 부산
2002 앞산 갤러리, 대구
2003 공간화랑 (재전시), 부산
2006 문신미술관, 서울
2007 아트스페이스 씨, 제주
2010 수가화랑, 부산

그룹전 및 기획전
1980 현실과 발언동인전, 한국문예진흥원 미술회관/서울
1981 계간미술 선정 새구상화 11인 초대전, 롯데화랑/서울
 人間 11인전, 관훈미술관/서울
 현실과 발언동인전 〈도시와 시각〉, 롯데화랑/서울
1982 현실과 발언동인전 〈행복의 모습〉, 덕수미술관/서울
1983 82 문제작가전, 서울미술관/서울
 현실과 발언동인전, 관훈미술관/서울
1984 개관 5주년 기념 젊은 작가 23인 초대전, 관훈미술관/서울
 현실과 발언동인전 〈삶의 미술〉, 관훈미술관/서울
1985 현실과 발언동인전 〈6.25〉, 아랍미술관/서울
 현실과 발언동인전 〈판화전〉, 동덕미술관/서울
1986 〈40대 22인전〉, 그림마당 민/서울
 현실과 발언동인전, 그림마당 민/서울
 JALLA전 (일본 아시아 아프리카 라틴 아프리카 문화협회전), 동경도 미술관/일본

1987 유홍준 평론집 〈우리시대의 작가 22인〉 출판기념전/그림마당 민/서울

1988 JALLA전, 동경도미술관/일본

1989 현실과 발언동인전 〈한반도는 미국을 본다〉, 그림마당 민/서울

1990 현실과 발언동인 신작전, 그림마당 민/서울
　　 〈현실과 발언 대표 작품전〉, 관훈미술관/서울

1991 〈우리 시대의 표정〉, 그림마당 민/서울
　　 〈여성과 현실〉, 그림마당 민/서울
　　 〈혼돈의 숲에서〉, 자하문미술관/서울
　　 〈페미니즘 아트 세계해석의 독자성〉, 갤러리 누보/부산

1992 다다갤러리 개관 2주년 기념전 〈일구구이공이일〉, 다다갤러리/부산
　　 〈삶의 일상과 그 해석적 접근〉, 금화랑/부산

1994 〈한국미술 27인의 아포리즘〉, 스페이스월드/부산
　　 동의대학교 교수작품전, 부산문화회관 대전시실/부산
　　 〈민중미술 15년〉, 국립현대미술관/과천

1995 〈95 나의 자화상〉, 스페이스월드/부산
　　 〈한국, 100개의 자화상/조선에서 현대까지〉, 서울미술관/서울
　　 〈가마골미술인협회 창립기념전〉, 눌원갤러리/부산
　　 광주 비엔날레 특별전 〈5월 정신〉, 광주시립미술관/광주
　　 〈해방 50주년 역사전 –우리는 어디에 있는가〉, 예술의 전당/서울

1996 34인의 교수 작품전 〈한국 지성의 표상〉, 공평아트센터/서울
　　 갤러리 라비스 개관기념전 〈존재의 탐구–희망의 꿈〉, 갤러리 라비스/부산
　　 동의대학교 효민갤러리 개관기념 교수작품전/부산

1998 국제교류미술전, 벳푸대학 / 일본
　　 세계 인권선언 50주년 기념전, 예술의 전당/서울
　　 작은 그림전, 누보갤러리/부산

1999 대안공간 풀 설립기금 마련전/서울
　　 〈99 움직이는 미술관〉, 국립현대미술관 순회전시
　　 〈자아표현과 미술치료〉, 부산일보사 갤러리/부산
　　 서울미대 동문전, 현대 아트 홀/부산
　　 〈신춘기획 4인전〉, 갤러리 누보/부산
　　 99 여성미술제 〈팥쥐들의 행진〉, 예술의 전당/서울
　　 〈99원불교 미술제〉, 대구문화예술회관/대구
　　 가마골 미술인협의회 제5회전, 스페이스월드/부산
　　 〈뒷모습– 사람의 거울, 시대의 정면〉, 대안공간 섬/부산
　　 한일 국제미술 교류전, 대우갤러리/마산

2000 〈형상미술, 그 이후– 형상, 민중, 일상〉, 부산시립미술관/부산
　　 〈2000 움직이는 미술관〉, 국립현대미술관 순회전시
　　 〈생명의 불꽃〉, 공간화랑/부산
　　 〈열두번째 5월전–생명, 나눔, 공존〉, 광주 인재미술관/광주

〈2000 원불교미술제〉, 부산시민예술회관/부산
부산민족미술인협의회전, 〈민족, 그 담론의 확장을 위하여〉, 가야미술관/부산
〈21Workers〉, 최장호갤러리/부산
〈2000 영호남 민족미술교류전-동서에서 남북으로〉, 광주시립민속박물관, 부산민주공원 전시실
2001 〈기초와 전망〉, 부산민주공원전시실/부산
〈5월정신전 -행방불명〉, 광주시립미술관/광주
김윤수선생 〈민족의 길 예술의 길〉 출판기념전, 〈민족미술의 어제, 오늘, 내일〉, 학고재화랑/서울
〈서울미술관 살리기〉, 서울미술관/서울
2002 〈봄에 온 비〉, 갤러리 pfo/부산
〈그림으로 부르는 노래〉, 고양군 꽃전시관/서울
2002 소장품품전, 서울시립미술관/서울
〈2002 원불교미술제〉, 광주 남도예술회관/광주
부산민족미술협의회전 〈변화와 불변〉, 부산민주공원 전시실/부산
서울미대 재부동문전, 경성대학교 미술관/부산
〈21세기 아시아민중〉, 광화문갤러리/서울
2003 부산민예총 기획전 〈民 &U或〉, 동보서적 4층 문화홀/부산
부산민족미술협의회전, 부산시립미술관 M 갤러리/부산
〈반전 평화전-침묵과 발언〉, 부산민주공원 전시실/부산
2004 66동기전 〈연견 회화〉, 공화랑/서울
우봉미술관 이전개관 기념초대전 〈대구 형상미술의 동향〉, 우봉미술관/대구
영,호남 현대미술초대전 〈영산강에서 낙동강까지〉, 거제문화예술회관/거제
〈2004 원불교미술제〉, 청주 예술의 전당/청주
부산민미협전 〈부산민족미술제 흠 〉, 부산문화회관 대전시실/부산
〈우리들의 전태일〉, 광화문갤러리/서울
〈사랑, 나눔, 자비, 평화의 합창〉, 대구문화예술회관/대구
2005 동학 100주년 기념전 〈갑오세 갑오세〉, 동덕아트갤러리/서울
서울미대 재부동문전, 금정문화회관 제1전시실/부산
〈광복 60주년 기념 문화사 60년 대구:희망 대구, 평화 한국〉,국립 대구박물관/대구
울산민족미술협의회 창립10주년 기념전 〈지역 현실주의미술의 현재와 전망〉, 울산문화예술회관/울산
해방 60주년 기념전 〈재미있는 미술〉, 부산민주공원 전시실/부산
2006 〈한국미술 100년〉, 국립현대미술관/과천
〈2012 아시아는 지금〉, 대안공간 루프, 쌈지스페이스/서울
2007 〈민중의 고동-한국미술의 리얼리즘 1945-2005〉, 국립현대미술관 일본순회전
〈노원희 연재삽화 -바리데기〉, 아트 스페이스 씨/제주
2008 민예총 20주년 기념전〈다함께 아트페어〉,
〈Art in Daegu 2008-이미지의 반란〉, KT & G 별관창고/대구
부산민미협전 〈부산에서 본 겸재의 박연〉, 롯데화랑/부산
〈부산미술80년-부산작가들〉, 부산시립미술관/부산

2009 〈Art Road 77-9인의 발견〉, 갤러리 한길/파주
2010 〈노란선을 넘어서〉, 경향갤러리/서울
　　　〈아트갤러리 유 이전개관기념전〉, 아트갤러리 유/부산
　　　〈현실과 발언 30주년기념전〉, 인사아트센타/서울
2011 〈일본군위안부 할머니 수요집회1000회기념전〉, 갤러리아트가/서울
2012 〈Face to Face〉, 킴스아트필드/부산
　　　〈한국현대미술 - 거대서사〉, 국립현대미술관/과천
　　　〈Sema 컬렉션으로 다시 보는 1970-80년대 한국미술〉 서울시립미술관/서울
　　　〈2012 부산비엔날레/배움의 정원〉, 부산시립미술관/부산
　　　〈경기도미술관 소장품 기획전-미술에 꼬리달기〉, 경기도미술관/안산

작품소장
국립현대미술관 서울시립미술관 경남도립미술관 경기도미술관 숙명여자대학교 박물관

Nho, Won-Hee

1948 Born in Daegu, Korea
1970 Graduated from Seoul University (B.F.A)
1973 Graduated from Seoul University Graduate School of Fine Art
1982- Professor at College of Art & Design Dongeui University

Nho was a member of "Reality and Utterance", a critical realism group that led the korean "Minjung" art scene
from when the group was founded in 1980 until its break-up in 1990.
"Negating the desperate elitism or aloofness that shaped the attitudes of Korea's modernist avant-garde during the
Park era and after,she crafted a kind of realism that could both articulate both the political and existential concerns
of the common people, including the artist herself, and match these anxieties." (Roser M. Buergel)

People inevitablely encounter crisis caused from daily lives, even " here and now".
Nho, in the midst of the crisis, focuses on those faces and begins her work by confronting the essential sense of
emptiness and their social circumstances. Observing reality with a mundane point of view. She captures certain
situations from common lives and recomposes them on canvas.

Main Collections
National Museum Of Contemprary Art, Korea / Seoul MoMA
Gyeonggi MoMA / Gyeongnam Art Museum / Sookmyung Women's University Museum

E-mail: nyh1333@hanmail.net
C.P.:　　010-9880-6975

Hexagon 한국현대미술선

Korean Contemporary Art Book

<출판 예정>

박종해 양대원 박영균
박병춘 이갑철 오원배
박미화 고산금